LES ARTISTES
ONT TOUJOURS AIMÉ
L'ARGENT

D'Albrecht Dürer à Damien Hirst

DU MÊME AUTEUR

WARHOL TV. *Catalogue d'exposition*, Aeroplano editora, Brésil, 2011.

LES ŒUVRES D'ART LES PLUS CHÈRES DU MONDE, Le Chêne, Paris, 2010.

WARHOL TV. *Catalogue d'exposition*, La Maison Rouge, Paris, 2009.

IN THEIR HANDS. 21ST CENTURY EMBROIDERY IN INDIA, photos d'Aurore Belkin, Prestel USA, 2009.

GLOBAL COLLECTORS : COLLECTIONNEURS DU MONDE, Phébus, Paris, 2008.

THE WORTH OF ART (2), Assouline, USA, versions chinoise et russe, 2008.

ART BUSINESS (2), Assouline, Paris, 2007.

FEMME CUILLÈRE, *nouvelles*, Cinq Sens éditeur, Bordeaux, 2006.

ART BUSINESS, *le marché de l'art ou l'art du marché*, Assouline, Paris, 2001.

THE WORTH OF ART, *Pricing the Priceless*, Assouline, USA, 2001.

MARSEILLE, TRAVERSÉES. *Enquête littéraire*, Descartes et Cie, Paris, 1995.

JUDITH BENHAMOU-HUET

LES ARTISTES
ONT TOUJOURS AIMÉ
L'ARGENT

D'Albrecht Dürer à Damien Hirst

BERNARD GRASSET

PARIS

ISBN 978-2-246-76981-1

Pour Jacobé

Intro°
8 pages

Préambule

Citation Boltanski

« Ce qui est prodigieux lorsque tu es un artiste qui marche, c'est que tu fabriques de l'or comme un alchimiste. Tu sais qu'en deux heures de travail tu peux fabriquer de l'or, et c'est une très grande tentation (...) Il y a aussi l'effet des expositions : quand tu as beaucoup de murs à remplir, au lieu de faire trois œuvres, tu vas en faire six (...) Et puis il y a une autre source de tentations lorsque ton marchand te dit : "Christian, j'ai un collectionneur, quelqu'un de très bien, qui aimerait avoir une pièce de toi de cette série, pourrais-tu la faire ?" J'ai bien évidemment fait ça, ça n'est pas bien mais c'est normal. »

L'artiste français Christian Boltanski se confie publiquement comme le font rarement les hommes de sa profession[1]. Il joue le jeu du confessionnal. Certains y verront une référence au christianisme, auquel son œuvre fait aussi allusion. Ce pouvoir hors du commun de « battre monnaie » oblige la poule aux œufs d'or

9

qu'est le peintre ou le sculpteur, le plasticien comme on dit aujourd'hui, à surveiller ses couvées. Boltanski ne cache pas ses tentations. Boltanski ne cache pas non plus son objectif : être un « grand artiste ». Il dit : « En fait, gagner de l'argent est une chose très facile si on le désire : si tu mets toute ton énergie à gagner de l'argent, tu en gagnes. Et je suis suffisamment malin pour gagner de l'argent. Par contre, être un grand artiste est une chose extrêmement difficile. Il faut donc savoir où tu mets tes ambitions (...) Et comme je suis quelqu'un d'ambitieux, c'est ce que j'ai voulu atteindre. »

La question se pose alors de savoir : qu'est-ce qu'un grand artiste ? C'est un autre sujet, qui pourrait faire l'objet d'un prochain livre...

Christian Boltanski est franc, malin, ambitieux et intelligent. Intelligent car il résume une grande partie des problématiques de l'artiste à succès lorsqu'il produit. Dans ce livre, j'ai choisi treize exemples qui embrassent l'histoire de l'art de la Renaissance jusqu'à l'ère moderne. Treize chapitres pour treize artistes qu'on peut qualifier de « grands » et qui, à notre époque, sont considérés comme étant au zénith de la leur. Treize récits de créateurs qui ne sont pas spécialement connus pour leur goût du gain – c'est pour cette raison par exemple que j'ai éliminé

Dalí ou Picabia – et qui, pour une grande part, ont bénéficié d'une actualité récente en termes de recherches ou d'expositions. Ces dernières permettront aux familiers des musées de visualiser d'autant mieux l'œuvre dont il est question.

Chacun des chapitres, tout comme cette introduction, est amorcé par l'observation d'une réalité contemporaine. Une démarche qui tend à prouver, à rebours des idées en circulation, que ce ne sont ni Andy Warhol, ni Damien Hirst, ni Jeff Koons, ni Takashi Murakami... qui ont inventé le désir de faire de l'argent à grande échelle. Courbet, Rubens et les autres ont là aussi des leçons à leur donner. De main de maître, ils ont su faire de l'or.

Evidemment il s'agit d'immenses artistes. Cela dit, l'histoire de l'art prouve par ailleurs que d'autres, bien moins talentueux, ont fait beaucoup d'argent aussi. Le marché de l'art ne donne pas le verdict de la qualité. Un artiste peut être bon ou médiocre et avoir du succès ou ne pas en avoir. L'injustice des hommes peut aussi sévir dans ce domaine sensible qu'est la création.

Justement depuis la fin du XIXe siècle existe un phénomène romantique qui fait de l'artiste lui-même une œuvre d'art. Qui atteindrait son

11

sommet lorsque, maltraité par son temps, il incarnerait un martyr laïque représenté par une peinture de souffrance et en souffrance. La crucifixion par le marché de l'art. Une légende catholique, revisitée par les pinceaux du génie, qui trouve sa meilleure incarnation avec Van Gogh. Neil MacGregor, le patron du British Museum, explique clairement comment ses *Tournesols*, peints gaiement pour l'arrivée de Gauguin, sont relus à travers le prisme du tourment de l'artiste et transformés en saint suaire de la peinture moderne[2]. Mais Van Gogh est mort à 37 ans. Il a travaillé chez un marchand d'art et il est le frère d'un chevronné marchand d'art. Il n'a simplement pas eu le temps, son frère non plus, de montrer son talent de stratège en matière de commerce de tableaux.

Il doit bien exister un juste milieu entre l'artiste génial (au sens étymologique), complètement lunaire et l'autre, trop vilement terre à terre. Le musicien et pédagogue Vincent d'Indy évoque le paradoxe de l'artiste qui doit manier ces notions contradictoires, lors d'un discours prononcé à l'école de musique parisienne, la Schola Cantorum, en 1900 : « Il y a dans l'art une partie "métier" qu'il est indispensable de posséder à fond, lorsqu'on se croit appelé à la

carrière artistique. Mais là où finit le métier, l'art commence. »

L'ironie du sort et les maigres archives laissées en pâture aux historiens de l'art peuvent avoir le don de transformer les plus grands artistes de tous les temps en petits êtres médiocres.

Dans ce genre, le plus vil est certainement Rubens, capable, comme en témoigne sa correspondance, de toutes les manœuvres pour agrandir sa fortune et ses honneurs.

Les plus grands maîtres de la Renaissance ne sont pas à l'abri de la petitesse. Avant Titien, dont le charme pictural sait s'orienter vers les hommes de pouvoir, les écrits de Léonard de Vinci tendent à le faire descendre de son piédestal. Certes il y est question d'anatomie, de philosophie ou d'optique, mais, comme un épicier, le génie absolu prend soin aussi de noter, pour l'éternité, les dépenses de l'atelier et les stratégies nécessaires au bon paiement de son dû : « Pour récupérer mon salaire, ne pas livrer les œuvres en bloc mais faire que l'employé supérieur soit celui qui, adoptant mes instruments, restreigne toutes les inventions superflues[3]. »

La lecture de la correspondance de Michel-Ange avec sa famille serait-elle plus grandiose ? Réponse : non. « Je perds mon temps sans

13

profit », écrit-il à son père. « Que Dieu me vienne en aide[4]. »

Tout au long des pages, il est question de ducats, d'argent ou de plaintes relatives à son revenu.

Ils sont nombreux les illustres artistes dont je ne parle pas ici mais qui pourraient faire l'objet d'une étude précise sur leur rapport à l'argent. Prenez Degas, le grand Degas, dont on connaît les recherches picturales poussées qui inscrivent son travail dans la modernité. Ses lettres au marchand Paul Durand-Ruel ne sont pas émaillées de poésie : « Je fais d'amères réflexions sur l'art que j'ai eu d'arriver à la vieillesse sans avoir jamais su gagner d'argent. Vous verrez tout de même du nouveau très avancé. Remerciements. Venez samedi, fin de mois, avec 4 000 fr. (500 fr. pour moi). » Edgar parle sans détour à son marchand d'une partie de sa production comme de « produits » d'ordre alimentaire : « Ah je vais vous bourrer de mes produits cet hiver et vous me bourrerez de votre côté d'argent. C'est par trop embêtant et humiliant de courir après la pièce de cent sous, comme je le fais[5]. »

Au début du XXe siècle, Marcel Duchamp, l'artiste qui a certainement le plus influencé la deuxième partie du XXe siècle et le début du XXIe, a décidé que jamais il n'irait courir pour

14

son art après la « pièce de cent sous ». Il a
l'obsession de ne pas être un « artiste peintre »,
comme il dit dédaigneusement. Alors il fait un
mariage de quelques mois avec une « vraie »
jeune fille pataude qu'il croit riche, il fait
négoce des œuvres de son ami Brancusi avec
la complicité du diplomate et bientôt écrivain
Henri-Pierre Roché. Il redouble également
d'imagination pour trouver des produits dérivés
de ses œuvres déjà existantes comme la boîte-
en-valise ou les rééditions multiples avec Arturo
Schwarz dans les années 60. Mais bien avant
déjà, dans une savoureuse lettre d'octobre 1922
adressée au poète Tristan Tzara, il tente lui aussi
de jouer à l'alchimiste pour fabriquer de l'or.
« Il y aurait un grand projet possible qui rap-
porterait vraisemblablement de l'argent. Ce
serait de faire frapper ou faire 4 lettres DADA
en métal séparées et réunies par une petite
chaîne. Puis faire un prospectus pas très long (3
pages environ dans toutes les langues). Dans ce
prospectus, on énumérerait les vertus de Dada :
un mot pour faire acheter l'insigne à tous les
gens de province de tous les pays, au prix d'un
dollar ou l'équivalent en autres monnaies (...)
Naturellement je pense que ça amènerait toute
une polémique de la part de bien des vrais
Dadas : mais tout cela ne ferait que du bien au

rendement financier (...) Vous comprenez bien mon idée : rien de "littéraire", "artistique". Pure médecine panacée universelle, fétiche, dans ce sens[6]. »

Dürer et Titien voulaient être des dieux en peinture. La société moderne les a divinisés. Duchamp propose à Tzara de transformer l'artiste en marabout. Il s'amuse et cherche à tirer un bénéfice de son amusement.

A ceux qui seraient outrés par l'attitude de Marcel Duchamp ou « Marchand du sel » comme il se nommait, on adressera la citation du poète Max Jacob : « L'art est un jeu. Tant pis pour celui qui s'en fait un devoir. » Et dans une réponse du genre marabout-de-ficelle, Paul Léautaud conclurait alors à propos du métier d'écrivain si proche de celui d'artiste : « Faire l'amour comme un devoir, écrire comme un métier, des deux côtés néant. »

Au créateur de trouver en toute situation le difficile chemin de sa liberté. Liberté de création. Ou liberté financière...

Dürer,
l'homme qui savait se vendre

« La qualité de l'art contemporain décline depuis quinze ans. Il y a probablement de bonnes raisons à cela, mais aucune finalement n'en éclaire la cause fondamentale. Notre époque ne produit que très peu d'artistes de premier ordre. Et l'on ne peut davantage expliquer pourquoi ils furent si nombreux à la fin des années 40 et au début des années 50, puis à la fin des années 50 et au début des années 60. Bien que beaucoup de choses aillent mal dans notre société, l'émergence de nouveaux artistes dépend avant tout d'eux-mêmes : voilà le fait ultime, le fait têtu. » En septembre 1984, l'artiste américain Donald Judd (1928-1994), fameux représentant de l'art minimal, observe l'interaction entre la société et les artistes qu'elle produit. « Voilà le fait ultime, le fait têtu. » Il démonte aussi les mécanismes qui président à la reconnaissance des artistes. « Le public ne tient

compte que d'une chose : il faut que l'art qu'il voit ressemble aux reproductions qu'il peut voir partout dans les livres. Il ne se rend pas compte que les œuvres qui sont aujourd'hui reproduites étaient en leur temps novatrices et originales et qu'on ne peut pas les considérer comme un modèle[1]. »

Ces propos ressemblent à une célèbre phrase de l'artiste Dada Francis Picabia évoquée sur un ton moins docte mais tout aussi efficace : « Pour que vous aimiez quelque chose, il faut que vous l'ayez vu ou entendu depuis longtemps, tas d'idiots. »

Au XVIe siècle, alors qu'en Italie une production pléthorique fleurit dans les principautés, en Allemagne, à peine deux génies percent au milieu d'un marché qui considère encore les artistes comme des artisans, de modestes travailleurs manuels de la peinture. L'un s'appelle Lucas Cranach et sa créativité est, à n'en pas douter, excitée par son sens des affaires. L'autre s'appelle Albrecht Dürer et il est d'un an son aîné. Il a traversé le temps et l'histoire avec cette image du génie absolu. Il n'est pas le produit de l'époque. Il la produit et la transforme entre autres, grâce à sa compréhension du système de l'art. Albrecht Dürer (1471-1528) est un

exceptionnel fabricant d'images. Des images qui vont hanter la mémoire collective et rendre le désir de possession de ses œuvres brûlant.

Dürer est un maître absolu de l'art et un maître absolu dans la promotion de son art. On peut être grand artiste et grand homme d'affaires.

C'est par ce double ressort du génie créatif et de la promotion que l'artiste sait rassurer le « tas d'idiots » de Picabia, la grande cohorte de ceux qui veulent ordinairement ce qu'ils connaissent déjà. Et c'est comme l'explique Donald Judd parce que « l'émergence de nouveaux artistes dépend avant tout d'eux-mêmes » et que Dürer est animé d'une force et d'une détermination hors du commun qu'il va émerger au milieu du commun des artistes-artisans de son époque.

« Il peint ce qu'il est impossible de peindre : le feu, les rayons, le tonnerre, les éclairs, la foudre et même comme on dit, les nuages sur le mur, tous les sentiments, enfin toute l'âme humaine reflétée dans la disposition du corps, et presque la parole elle-même. Par des lignes très heureuses et uniquement en noir, il place tout cela sous nos yeux, si bien qu'en y appliquant des couleurs on abîmerait l'œuvre. » Albrecht Dürer meurt en 1528, et la même

année, l'humaniste Erasme en fait l'éloge lyrique.

Dürer laisse à sa mort plus de 70 tableaux, plus de 100 gravures sur cuivre et environ 250 gravures sur bois, bien plus qu'un millier de dessins et trois livres imprimés consacrés respectivement aux sujets de la géométrie, des fortifications et des proportions du corps humain. Sur sa tombe, son ami, un autre humaniste, Willibald Pirckheimer, fait graver l'épitaphe : « Quicquid Alberti Dureri mortale fuit, sub hoc conditur tumulo. » « Tout ce qui fut mortel en Albert Dürer est renfermé dans ce tombeau. »
Le reste, immortel, appartient à l'histoire de l'art...

L'originalité du peintre tient au fait qu'il s'inscrit dans l'Histoire, la grande, avant tout grâce à sa production de gravures. Erasme exprime ce qui est aujourd'hui reconnu par les historiens mais oublié du grand public : les estampes jouent alors un rôle capital dans la propagation de l'émotion artistique. La gravure sur bois est mise au point au début du XVe siècle, la gravure sur cuivre au milieu du XVe siècle et l'eau-forte à la fin du XVe siècle. A leurs débuts, ces techniques sont reconnues comme un moyen

de reproduction relativement peu onéreux. Dürer, lui, va prouver que la gravure est un mode d'expression artistique à part entière. L'historien allemand Christof Metzger observe : « Cet art se transforma inéluctablement en un véritable média de masse (...). Les images se transformèrent ainsi, pour la première fois dans l'histoire, en de véritables produits commerciaux[2]. »

En 1943, l'immense historien de l'art, le Juif allemand Erwin Panofsky, exilé aux Etats-Unis, écrit sur Dürer une ode nostalgique au génie allemand, une réponse à l'idéologie nazie qui exclut le cerveau israélite de la grande vie intellectuelle teutonne. Un autre historien, Ernst Gombrich, considérait en 1968 l'ouvrage comme « la plus achevée des monographies écrites sur un artiste au XXe siècle ». C'est un instrument de travail capital lorsqu'on s'intéresse à la production du maître de Nuremberg. Justement, Panofsky décrit avec insistance l'ampleur de l'impact des gravures de Dürer[3] : « C'est par le biais des arts graphiques que l'Allemagne accédera au statut de grande puissance dans le domaine de l'art ; et c'est enfin principalement à l'activité d'un seul homme qu'elle le doit, à un homme qui, peintre célèbre, connaîtra la renommée internationale en tant que graveur

sur cuivre et sur bois : Albrecht Dürer. Ses estampes fixent pour plus d'un siècle un niveau jamais atteint de perfection graphique et elles serviront de modèles à d'innombrables autres gravures, ainsi qu'à des peintures, sculptures, émaux, tapisseries, plaques décoratives et faïences – non seulement en Allemagne, mais en Italie, en France, aux Pays-Bas, en Russie, en Espagne et indirectement jusqu'en Perse. »

Se faire connaître par la diffusion de son iconographie... Bien avant Warhol, Dürer est le maître absolu de l'exercice car il en est l'inventeur.

Dürer le peintre de Nuremberg possède un avantage sur ses confrères. Un avantage qui, au premier abord, aurait pu être un inconvénient. Albrecht est fils et petit-fils d'orfèvre : c'est sa formation première. Il est né à Nuremberg le 21 mai 1471, troisième enfant d'une famille de dix-huit. Le père, nommé lui aussi Albrecht, est laborieux et modérément prospère. Dürer fils réussit à le persuader en 1486 de l'autoriser à commencer un apprentissage de peintre. En 1490 il effectue un tour de compagnonnage qui va durer quatre années. C'est au retour de son premier voyage en Italie qu'il commence à pro-

duire de manière frénétique. Entre 1495 et 1500, il réalise des tableaux mais surtout plus de soixante gravures sur bois et sur cuivre, imprimées sur ses propres presses. En marche vers la réputation internationale...

La production est vaste. « Le nombre aujourd'hui restreint de certaines gravures ne doit cependant pas tromper quant à l'ampleur de leur diffusion. Une plaque de cuivre permettait d'effectuer des centaines de tirages ; du "petit cardinal", Dürer tira 200 exemplaires et du portrait – plus grand – d'Albert de Brandebourg, pas moins de 500[4]. »

La gravure est une manne financière importante. L'artiste le reconnaît lui-même : « Désormais je me consacrerai à la gravure. Si je l'avais fait depuis toujours, je serais aujourd'hui plus riche d'un millier de guilders. »

Panofsky explique son raisonnement : « Il peut désormais produire à un grand nombre d'exemplaires des œuvres de sa propre invention. Comme presque tout le monde a les moyens de s'acheter une estampe, les images imprimées trouvent un marché comme le livre imprimé et bien que l'artiste graphique doive, dans une certaine mesure, tenir compte du goût du public, ce goût est à son tour susceptible

d'être éduqué par l'artiste. La technique graphique devient ainsi un véhicule d'expression personnelle. »

Il ne faut cependant pas imaginer que Dürer lui-même manie le canif et le burin. La plupart du temps, il esquisse son projet qui est reproduit par d'habiles artisans. C'est ce qu'on appelle la division du travail. Pour que Dürer le graveur tire bénéfice et lauriers de cette nouvelle activité artistique, il doit être identifié sans aucun doute possible comme l'auteur des estampes.

Les artisans graveurs apprennent donc à exécuter ce qu'on appelle un « style Dürer ». Dans sa production, les hachures et les contours ont une utilité précise. Ils sont flexibles et expressifs, servent au dynamisme de la composition. De même, le noir de l'encre est un travail sur l'ombre tandis que le blanc du papier, *a contrario*, exprime la lumière du sujet avec des entre-deux, des valeurs de clair-obscur. Ce nouveau style est en partie inspiré de l'art italien triomphant à la même époque.

En 1498, Dürer publie l'*Apocalypse*. C'est une entreprise inédite. Quinze planches pour un nouveau type de livre illustré avec, au recto, la gravure sur bois et, au verso, le texte biblique. C'est la première fois qu'un artiste finance et publie un livre, sans aide extérieure. Panofsky

parle à propos des illustrations virtuoses d'une « irréalité fantastique » avant d'ajouter : « Au même titre que la *Cène* de Léonard de Vinci, l'*Apocalypse* de Dürer se range parmi ce qu'on peut appeler les chefs-d'œuvre absolus (...) Les compositions de Dürer seront copiées non seulement en Allemagne, mais aussi en Italie, en France et en Russie, et non seulement sous forme de gravures sur bois et sur cuivre mais également sous forme de peintures, bas-reliefs, tapisseries et émaux. Leur influence indirecte, transmise par un maître tel que Holbein aussi bien que par les modestes illustrateurs des bibles luthériennes, jusque dans les monastères du mont Athos. »

Pour assurer la reconnaissance immédiate de sa production, Dürer met au point ce qu'on appelait à l'époque un « monogramme » et qu'on nommerait aujourd'hui un logo. Le D est enserré dans le A selon un design caractéristique. Avec le temps, le monogramme prend dans certaines compositions – estampes comme peintures – une place majeure au point que dans la gravure sur cuivre de 1504 *Adam et Eve*, il y ajoute une phrase qui accentue sa présence. Sur un des arbres qui constituent le fond, derrière le couple originel, est pendu un panneau sur lequel on peut lire : « Albertus Durer noricus

faciebat », autrement dit « Albert Dürer a fait ça ».

L'argent, l'argent, l'argent... On ne peut pas dire que le sujet indiffère Dürer.

Dans la fameuse gravure *Melancholia*, datée de 1514, dont l'impact sur les artistes sera colossal jusqu'au XXe siècle – Giacometti par exemple y fait expressément référence tout au long de sa création –, Dürer représente une créature ailée entourée des attributs de l'artiste. Elle est dans une attitude de lassitude, de rêverie morose. Attachés à sa ceinture, Melancholia porte un trousseau de clefs et une bourse. Panofsky explique que sur l'un des croquis préparatoires de la gravure se trouve la note suivante : « La clef représente le pouvoir, la bourse la richesse. » Dans ses écrits théoriques, Dürer affirme que la richesse doit être la récompense méritée de l'artiste. « Si tu es pauvre, tu peux atteindre une grande prospérité par le moyen d'un tel art. Dieu donne un grand pouvoir aux hommes de talent. »

Produire c'est bien, commercialiser c'est encore mieux.

A partir de 1497, le peintre aux talents d'homme d'affaires engage deux agents chargés d'écouler ses propres gravures en dehors de Nuremberg. Ils vont sillonner les routes afin de

répandre l'iconographie du maître contre monnaie sonnante et trébuchante. Des VRP de l'avant-garde. Des avant-gardes de l'avant-garde.

Dans le domaine de l'estampe, l'entreprise la plus colossale est commandée par l'empereur Maximilien Ier, du Saint Empire romain germanique. Il s'agit d'un arc de triomphe. Une spectaculaire gravure sur bois réalisée à partir de 192 planches, mesurant 341 × 292 cm et destinée à l'éloge de l'Empereur. La participation personnelle du maître est limitée mais il en assure la conception et la coordination. Naturellement, dans une lettre du 15 juillet 1515, il demande au monarque son dû.

1519 : Maximilien Ier meurt et Dürer n'a toujours pas été payé. 1520 : il entame un voyage en quête du paiement de la dette impériale auprès de son successeur, Charles Quint. Un an de pérégrinations raconté en détail dans son journal. Dürer, l'immense artiste de la Renaissance allemande, ne se préoccupe pas seulement des hauts faits de la création. Pour la postérité, il inscrit d'abord dans sa chronique méticuleuse les dépenses qu'engendre le déplacement. Elle commence ainsi[5] : « A mes frais et dépens, le jeudi après la Saint-Kilian (jeudi 12 juillet 1520), moi, Albrecht Dürer, je pars avec ma femme

pour les Pays-Bas. Après avoir passé le même jour par Erlangen, nous faisons escale à Baiersdorf où je dépense trois livres moins six pfennigs. Le lendemain, le vendredi, nous arrivons à Forchheim et je paye vingt-deux pfennigs pour le transport. Puis de là je pars pour Bamberg où j'offre à l'évêque une peinture de la Vierge, *La Vie de la Vierge*, une *Apocalypse* et des gravures pour la valeur d'un florin. »

Dürer n'est pas pingre – il mentionne aussi les dons importants qu'il fera tout au long de son périple – mais il est très attentif aux questions d'argent. D'ailleurs, il évalue même ses cadeaux. Lorsqu'il offre à Marguerite d'Autriche, gouvernante des Pays-Bas et tante de Charles Quint – dont il espère qu'elle intercédera en sa faveur – deux dessins sur vélin et un ensemble de gravures, il estime les dessins à 30 florins et les gravures sont évaluées à 7 florins.

« Il ne s'est peut-être jamais rencontré de voyageur à la fois aussi raisonnable et aussi sensible que Dürer », commente Panofsky. L'Empereur finira par confirmer la pension de 100 florins annuels versés à l'artiste. « Nous ordonnons instamment, et ceci est notre volonté déclarée, que vous remettiez et donniez dorénavant audit Albrecht Dürer, contre quittance et

bonne et due forme, ladite pension viagère de 100 florins rhénans, chaque année de sa vie. »

Ce voyage est aussi l'occasion, comme l'explique l'historien, d'une « vaste tournée commerciale au cours de laquelle il rencontre monarques, nobles, commerçants et autres amateurs d'art » auprès desquels il fait – et il le raconte en détail – la promotion de sa création. L'artiste revient-il satisfait du périple ? Pas vraiment.

L'argent et encore l'argent.

C'est la part du comptable en lui qui s'exprime :

« En comptant tout ce que j'ai fait aux Pays-Bas, mes travaux, mes frais d'entretien, mes ventes et autres transactions... j'en sors avec un déficit. »

En 1528, l'année de sa mort, le patrimoine de Dürer est estimé par ses contemporains à 7 000 florins[6].

Le florin rhénan, une monnaie en cours dans plusieurs pays d'Europe aux XIVe et XVe siècles, correspond à 2,53 grammes d'or fin. Le bien de Dürer à 57 ans correspond à près de 18 kilos d'or. Une somme raisonnable qui n'en fait cependant pas un des hommes les plus riches de la ville.

La mémoire collective n'a pas retenu de Dürer son or mais des suites de gravures hors du commun ou son autoportrait de 1500 figurant dans les collections de l'Alte Pinakotek de Munich. Il s'y représente de face : son regard éblouit le spectateur, comme un Christ qui apporterait la vérité artistique au monde.

Comme le disait Donald Judd dans une vérité contemporaine pourtant applicable près de 500 ans plus tôt à Dürer :

« L'émergence de nouveaux artistes dépend avant tout d'eux-mêmes : voilà le fait ultime, le fait têtu. »

Cranach,
l'homme qui peignait plus vite que son ombre

La vie d'artiste à succès n'est pas facile.

Jeff Koons est entré dans la légende grâce à ses premières œuvres chocs qui subliment l'acte sexuel avec la Cicciolina. Par la suite, il s'est employé dans un autre registre à associer des œuvres brillantes – au sens luisantes et reluisantes – et surdimensionnées, inspirées par l'univers du commun, à des sommes d'argent qui étaient, elles, hors du commun.

Jeff Koons est au zénith mondial des enchères de l'art contemporain. 23 millions de dollars. C'est le montant qu'a investi en 2008 un acheteur dont on ne connaît pas l'identité pour obtenir *Balloon Flower*. 23 millions de dollars. C'est la somme record enregistrée chez Christie's pour cet artiste parmi les plus célèbres de ce début de XXIᵉ siècle. 23 millions de dollars

pour 3,4 mètres d'acier sculpté en forme de fleurs en ballon. Il y a une excitation certaine à être au sommet des prix dans sa catégorie. L'artiste avoue à propos de l'argent[1] : « Il y a très certainement une excitation d'ordre sexuel pour un artiste issu de la veine Pop à voir ses œuvres d'art atteindre des prix exceptionnels. » Sa place au panthéon médiatique et financier de l'art nécessite cependant de gros sacrifices de sa personne.

Jeff Koons est un artiste de cour du XXIe siècle. Pour se trouver à la place qu'il occupe, il se doit de rendre encore et toujours hommage à ses généreux mécènes et autres commanditaires. Il sait parfaitement le faire. Explorons, à titre d'exemple, et pour ce qui nous a été donné d'en voir, son emploi du temps de quelques semaines dans le calendrier de 2010. L'action se déroule en moins de soixante jours, entre novembre et décembre. Début novembre se tient une foire d'art contemporain dans la capitale des Emirats arabes unis, Abu Dhabi. Koons le New-Yorkais est l'un des « patrons » du projet. Il fait acte de présence dans la riche cité qui a pour objectif ce qu'on nomme une « île des musées », Saadiyat Island. A terme elle accueillera un Louvre, un musée national et un Guggenheim des sables. Abu

Dhabi, ce sont de pléthoriques réserves de pétrole et des investissements culturels pharaoniques.

Décembre. L'oligarque Victor Pinchuk, 307ᵉ fortune mondiale (sources *Forbes* 2010), instaure un nouveau prix pour l'art contemporain, le « prix des futures générations ». Pinchuk collectionne et organise des expositions dans un lieu du centre de sa ville, Kiev. Il a fait des acquisitions massives et remarquées d'œuvres d'un certain nombre de plasticiens dans les dernières années. Au générique de son « shopping » il y a Damien Hirst, Takashi Murakami, Andreas Gursky et Jeff Koons aussi bien sûr. Ils sont tous là. Toujours prêt à décocher un sourire, l'artiste vêtu de son éternel costume gris de « salaryman » commente de sa voix basse et monocorde : « J'ai la chance d'être un artiste, je dois être là. » Quelques jours plus tard ouvre au Qatar un musée consacré à l'art arabe moderne. Le Qatar, c'est une production de 77 millions de m³ de gaz par an. Jeff Koons n'est pas arabe. Il n'est pas moderne non plus, mais contemporain. Cependant, il est présent à Doha. Hommage au pays avec lequel il a manifestement un projet. Semaine suivante : le même Pinchuk fête son anniversaire à Courchevel. La presse

savoyarde en fait des gorges chaudes. 300 per-
sonnes invitées. Un budget semble-t-il de 5 mil-
lions d'euros pour l'organisation de la birthday
party des 50 ans de l'oligarque. Au milieu de
son chalet trône une œuvre qu'il a spécialement
fait venir de Kiev. Un *Hanging Heart* de Koons.
Un modèle similaire a été vendu – c'est d'ailleurs
peut-être le même – en 2007 chez Sotheby's
pour 21 millions de dollars. Si le cœur de Koons
est là, alors Koons lui-même sera là. Il a, bien
sûr, fait le déplacement.

Au XVI^e siècle il arrivait aussi que des artistes
stars fraient avec le pouvoir du monde. Le meil-
leur exemple de l'époque est certainement Cra-
nach, Lucas Cranach. Son patronyme vient de
Kronach en Allemagne et plus précisément en
Haute-Franconie où il est né en 1472. Sa vie
finira comme elle s'était déroulée : en monda-
nités et autres obligations protocolaires. Et c'est
au cours d'un de ses déplacements « profession-
nels », alors que le prince électeur de Saxe lui
demande de le suivre dans sa nouvelle résidence
de Weimar, en 1553, qu'il décède à l'âge, extrê-
mement honorable pour l'époque, de 81 ans.
Sur sa tombe, à Weimar, est inscrite une phrase
en hommage à sa célérité : « Pictor celerrimus ».
L'atelier de Cranach existe depuis 1508 et en

1537 lorsque son fils aîné Hans meurt à l'âge de 24 ans, l'ami de la famille, Johannes Stigel évoque dans un poème funèbre les « milliers de portraits de Luther que Cranach a dessinés seul ». Des milliers d'œuvres qui auront été peintes ou gravées.

En fait, l'atelier de l'artiste est réputé pour sa production rapide et nombreuse, afin de répondre aux commandes en tous genres. Mais Cranach, dans son habile entreprise, est beaucoup plus qu'un excellent chargé de relations publiques. A ses heures il joue un rôle de diplomate. « La liste des personnages rencontrés au cours de plus de cinquante ans d'activité, et dont il a réalisé les portraits ou qui lui firent d'autres commandes, peut encore aujourd'hui se lire comme un Who's who de l'histoire, de l'art et de la culture au début du XVIe siècle et ce, au-delà de la seule Allemagne », commente l'historien de l'art Guido Messling dans le catalogue d'une exposition qui, à Bruxelles en 2010, explorait avec discernement la question de la production du maître[2].

Résumons : Cranach est pendant cinquante ans peintre à la cour du prince électeur de Saxe. Les princes se succèdent et Cranach reste. Ils sont riches et puissants. Il est d'abord engagé par Frédéric III le Sage en 1505 qui, à partir de

1507, reçoit la charge de gouverneur impérial. Autrement dit et aussi incroyable que cela puisse paraître, lorsque l'empereur s'absente, il devrait jouer, théoriquement, le rôle de remplaçant à la tête du Saint Empire. Frédéric III est propriétaire de mines d'argent et de fer qui lui permettent d'asseoir, entre autres, une politique culturelle forte dans la capitale, Wittenberg.

L'heure de gloire de la cité des bords de l'Elbe se présente sous la forme d'un résident connu pour ses nouvelles vues radicales en matière de religion, Martin Luther. Il est l'ami de l'artiste.

Cranach, comme peintre de la Cour, se voit assuré de quelques privilèges non négligeables. Il est pourvu en vivres et en vêtements et reçoit une rémunération indépendante de la quantité de travaux effectués. Il peut aussi peindre pour d'autres. Pour le prince électeur il a également une utilité politique. Certaines de ses œuvres sont offertes en guise de cadeaux diplomatiques à Charles Quint, au roi de France François Ier et certainement à Henri VIII d'Angleterre. Dites-moi quel peintre vous protégez et je vous dirai de quelle gloire vous bénéficiez. Le prestige du peintre officiel rejaillit sur le souverain.

Quitte à se le prêter de cour en cour. C'est ainsi qu'il est « confié » à Marguerite d'Autriche. « Prêter ainsi des peintres de cour était une

pratique habituelle, mais le séjour de Cranach aux Pays-Bas allait sans doute de pair avec une mission diplomatique à laquelle cet homme habile et ouvert avait été autorisé à participer », commente Guido Messling. Cranach n'est pas un employé passif. Il sait utiliser les honneurs qui lui sont conférés. En 1507, lorsque Frédéric le Sage est nommé gouverneur des Pays-Bas, il crée, pour lui, un modèle de portrait officiel qui est reproduit sur une médaille commémorative. Il s'agit d'une véritable campagne politique destinée à répandre l'image du prince électeur.

Cranach fascine les puissants. Bien des gravures et des tableaux plus tard, en 1547, alors que Charles Quint à la tête des armées du Saint Empire romain germanique a établi son camp au bord de l'Elbe dans une localité du nom de Piesteritz, il fait mander Cranach. Raison officielle : le prince électeur lui a offert un tableau, il y a de nombreuses années de cela et il désire savoir s'il est de sa main ou de celle de son fils Lucas qui travaille dans son atelier. La période, très bousculée politiquement, n'est pourtant pas propice aux causeries sur l'art. Juste pour le plaisir de rencontrer l'artiste...

Le prédécesseur de Charles Quint, Maximilien Ier, déjà, avait demandé au même Cranach

d'illustrer à l'aide de dessins son recueil de prières.

Les grands se disputent le peintre parce que sa présence leur procure encore plus de grandeur.

On est bien loin du stéréotype de l'artiste bohème. Le peintre a le sens des priorités matérielles. A Wittenberg, il fait partie des personnalités en vue. Il est membre du conseil municipal de 1519 à 1549 et même élu bourgmestre à trois reprises. Guido Messling précise d'ailleurs qu'il sera un temps le bourgeois le plus riche de la cité. En 1520, le peintre-entrepreneur y achète la concession de son unique pharmacie. Certes c'est une manière d'accéder en priorité à la matière première nécessaire à la confection de ses couleurs. Mais il s'agit aussi d'une source de revenus non négligeable. Il possède donc à Wittenberg le monopole d'apothicaire qui comprend entre autres la vente exclusive de vin doux, d'épices et de confiserie. La création du restaurant « Pharmacy » par Damien Hirst il y a quelques années à Londres fait pâle figure comparée à l'initiative de l'Allemand.

Le fil directeur de l'existence de cet homme semble avoir été, quelle que soit la conjoncture politique ou religieuse, la bonne santé de ses

affaires. Certes il est proche de Martin Luther au point d'être son témoin de mariage en 1525. Trois ans plus tôt, le théoricien de la Réforme a achevé une nouvelle traduction de la Bible. Cranach s'associe alors à un orfèvre pour financer, illustrer et imprimer l'ouvrage qui deviendra célèbre sous le nom de « Testament de Septembre ». Un « jackpot » pour le peintre businessman, puisque quelques mois plus tard, une deuxième édition doit être imprimée.

Mais où s'arrête chez lui le sens de l'amitié ? Là où commence son sens des affaires. Guido Messling commente : « Les violents affrontements religieux eurent des conséquences involontaires pour le peintre qui, s'il était favorable à la cause de Luther, n'en réagissait pas moins avec beaucoup de pragmatisme aux circonstances et aux changements qu'elle induisait sur le marché. » L'artiste travaille conjointement pour des commanditaires catholiques. L'adversaire déclaré de Luther est le cardinal de Brandebourg. Entre 1519 et 1525 il passe pourtant une colossale commande à Cranach qui s'exécute... Il s'agit de l'un des plus importants cycles de tableaux d'autels du XVIe siècle selon l'historien de l'art Armin Kunz. L'artiste produit cent

quarante-deux panneaux rassemblés autour de vingt autels.

S'il devait ici y avoir ici une morale, on retiendrait qu'elle n'est pas chrétienne mais capitaliste.

Il faut dire qu'avec la montée de la Réforme, la demande d'images religieuses « classiques » a chuté. Alors Cranach businessman invente un nouveau répertoire qui va le rendre plus « sexy » au sens littéral du terme. Il met au point une merveilleuse créature qui va le faire passer à la postérité. C'est l'historien allemand Berthold Hinz qui écrit dans un article explicite intitulé « Les nus de Cranach, un nouveau marché » : « Compte tenu de ce que nous savons des diverses activités annexes de l'entrepreneur Cranach, qu'elles soient extérieures ou non à l'art, on peut se demander dans quelle mesure l'homme d'affaires n'a pas montré la voie à l'artiste, et si nombre de ses particularités esthétiques ne relèvent pas d'une logique commerciale. La question se pose en particulier en ce qui concerne le nu dans l'œuvre de Cranach, une production qui du point de vue de la quantité, de la qualité et de la diversité des thèmes, est sans égale dans la Renaissance européenne. »

Dès 1509, le peintre est le premier à réaliser en Allemagne une Vénus inspirée de l'art italien.

La déesse païenne est représentée grandeur nature. Elle est aussi reprise d'une Eve de l'autre grand peintre allemand de l'époque, Albrecht Dürer.

Selon les spécialistes du sujet dans la première partie du XXᵉ siècle, Max J. Friedländer et Jakob Rosenberg, Vénus aurait été peinte au moins en quarante versions.

A partir des années 1520, Cranach produit aussi des « Adam et Eve », une déclinaison de nus en couple, qui existent aujourd'hui semble-t-il au nombre de trente.

A la fin des années 1520, il enrichit encore son répertoire d'une nouvelle créature dénudée : *La Nymphe au repos* dont on connaîtrait douze exemplaires à l'heure actuelle.

Le filon des créatures rapporte. Les femmes seront désormais au centre de la production de l'artiste. De l'antre magique de Cranach sortent des Judith, des Salomé ou des Lucrèce, fortes et héroïques, terriblement désirables mais toujours reconnues par la morale chrétienne. Cranach est conscient du double message et de l'équivoque de son œuvre : posséder la représentation d'une femme gracieuse, qui livre les secrets de sa mor-phologie et dans le même temps y inscrire un message moral... Voilà qui devait arranger les partisans du plaisir travesti en morale.

Pour mener à bien sa politique de production, Cranach met en place une véritable petite industrie du tableau qui n'a pas fini de rendre perplexes les spécialistes actuels.

Lors d'un séjour en pays flamand au début du XVIᵉ siècle, il apprend beaucoup de la méthode d'un peintre nommé Gérard David (vers 1460-1523). Selon Till-Holger Borchert, conservateur en chef au Groeningemuseum de Bruges, « David avait eu l'ingéniosité d'organiser un atelier particulièrement efficace, travaillant à partir de modèles dessinés mécaniquement. Ainsi, les compositions les plus demandées pouvaient-elles être exécutées rapidement et avec précision par des collaborateurs ou des assistants du maître ». Cranach trouve là son modèle.

Il met en place un mode opératoire précis animé par quelques priorités : ne pas perdre de temps, ne pas perdre d'argent, proposer un standard pictural reconnaissable mais de qualité moyenne.

Les Vénus sont essentiellement proposées en deux formats : les panneaux doubles ont toujours une hauteur de 175 centimètres, les panneaux simples varient entre 70 et 80 centimètres.

Pour comprendre la méthode de production dans l'atelier de l'artiste, Berthold Hinz, historien de l'université de Cassel, a comparé deux

tableaux quasi jumeaux réalisés sur le thème de « l'Age d'or », aujourd'hui conservés à Munich et à Oslo. Une composition paradisiaque réunissant des personnages nus. Mêmes sujets, mêmes détails disposés dans des arrangements différents, comme si l'on avait « secoué les images, mais juste assez pour ne pas bousculer la composition ».

Tout thème à l'intérieur de la composition est décliné chez Cranach sur le mode de l'économie.

Lorsqu'il peint (ou fait peindre, qui sait ?) les deux plus célèbres hommes décapités de l'Ancien et du Nouveau Testament, le gentil Jean-Baptiste et le méchant roi Holopherne, il représente exactement le même visage. « Il fallait renforcer l'efficacité, c'est-à-dire travailler plus vite, ce qui permet de penser que ces nouveaux tableaux plaisaient au public et qu'il fallait réapprovisionner le marché », commente Berthold Hinz.

Si le grand maître de la Renaissance allemande, Dürer, cherche à exceller dans la représentation, Cranach, lui, adopte une posture intermédiaire, un certain retour à un passé primitif qui obéit à une nécessité économique : faire vite, assez bien et identique. Berthold Hinz déplore que « les figures de ce style élaboré par

43

Cranach présentent un physique à l'ossature et à la musculature remarquablement faibles ».

Il s'agit selon Armin Kunz et les historiens spécialisés comme Max Friedländer d'une peinture « au caractère manufacturé ». Car la virtuosité n'est pas à la portée de toutes les petites mains de l'atelier. Il importe donc de réduire la qualité de la représentation.

Au tout début de son « art business » Cranach emploie pas moins de dix employés dans son atelier.

En 1921, l'historien Curt Glaser établit un constat encore valable aujourd'hui : « On a dépensé beaucoup de finesse pour distinguer parmi les œuvres lesquelles étaient de la main du maître, lesquelles étaient les productions d'atelier et des travaux d'élèves, mais pour rester honnête envers lui-même, l'observateur se doit de reconnaître qu'en fin de compte il ne résulte de toutes ces distinctions que différents niveaux de qualité, si bien que les meilleures productions étant attribuées au maître, là où la qualité s'amoindrit, on suppose la collaboration d'autres mains. »

Ça n'est d'ailleurs pas un hasard si, à l'heure actuelle, la création de Cranach pourtant si répétitive se trouve particulièrement appréciée après une période de dénigrement. Lucas

Cranach est un artiste qui obéit, à de nombreux égards, à l'air du temps de notre XXIᵉ siècle.

D'ailleurs, à la fin de l'année 2010 il a fallu au Louvre seulement trente-quatre jours pour réunir un million d'euros auprès du grand public afin de financer l'acquisition d'un tableau du maître pour le musée. *Les Trois Grâces* présente trois créatures dénudées caractéristiques. Elles sont sinueuses, impudiques et reconnaissables. Leurs sœurs et leurs cousines sont partout dans les musées d'Europe et des Etats-Unis. Elles appartiennent à la grande famille des beautés dénudées de la Renaissance allemande. De l'art d'avant-garde produit à grande échelle. On comprend désormais la référence aux milliers de portraits du discours de l'ami du peintre. On comprend aussi l'épitaphe gravée en l'honneur du « Pictor celerrimus ».

Le Greco,
marchand du temple

Imaginez des fleurs multicolores qui sourient, des animaux en forme de soucoupes volantes qui présentent, menaçantes, des bouches immenses à la dentition acérée et des champignons dont les chapeaux sont marqués par une multitude de grands yeux soulignés de longs cils. Vous êtes dans le monde presque enchanté de l'artiste japonais Takashi Murakami. Un monde « super plat », comme il le dit lui-même. Un univers sans relief et sans aspérité inspiré des jeux vidéo et des bandes dessinées. Takashi Murakami parle[1] : « Aujourd'hui c'est dans les jeux japonais et dans les dessins animés, qui sont devenus une partie importante et puissante de la culture mondiale, que s'exprime une sensibilité pertinente. » Pour comprendre l'univers de cet artiste, il faut rappeler qu'il est le plus prestigieux des ambassadeurs d'un type d'hommes à part, qu'on appelle au Japon des « otaku », ces

fous de culture manga qui aiment à vivre dans leur univers irréel. A Tokyo, il existe des publications pour otaku mais aussi des magasins qui leur sont dédiés et même des restaurants pour nourrir leurs fantasmes. Murakami, quant à lui, prend ce rôle très au sérieux. A dessein, il véhicule de lui une image un peu niaise. A 50 ans – il est né en 1962 –, l'artiste au minois joufflu se présente face aux photographes toujours grimaçant et chaussé de petites lunettes qui lui donnent un air de professeur de peinture pour adolescentes candides. Mais il ne faut pas s'arrêter à cette apparence de légèreté. Car l'otaku sait sortir de ses songes enfantés par la haute technologie pour mener à bien son entreprise artistique. Sa société, car il est à la tête d'une véritable firme, s'appelle « Kaikai Kiki » – qu'on peut traduire par « bizarre, mais charmant, délicat mais audacieux ». Et pour la diriger, il a choisi l'ancien patron japonais de la marque de luxe Vuitton. En 2010, Kaikai Kiki employait une centaine de personnes réparties entre ses bureaux de Tokyo, ses ateliers de fabrication de la périphérie de la capitale nippone et ses locaux américains de Long Island. C'est de là que sont diffusés à travers le monde entier des œuvres d'art sous forme de peintures, de sculptures ou de lithographies mais aussi des

T-shirts, des peluches, des cartes postales, des porte-clefs, des dessins animés et même le concept d'une foire d'art contemporain. Takashi Murakami produit beaucoup et tient à faire de l'argent. Son objectif est clair depuis longtemps. En 2002, il exposait à la Fondation Cartier à Paris. Il n'était pas encore la star du marché de l'art qu'on connaît aujourd'hui et employait moins de trente personnes à la fabrication de ses produits. Lorsque, en vue de la rédaction du catalogue d'exposition[2], la conservatrice de l'institution, Hélène Kelmachtern l'interroge sur son atelier qui semble déjà s'apparenter à une entreprise, il répond : « Cette organisation est liée à ma conception de l'art. Lorsque je me suis installé à New York pour reprendre du début mes études de l'art contemporain, j'ai découvert avec surprise que gagner sa vie en vendant des œuvres d'art est une activité commerciale. A mes débuts, je pensais que le milieu artistique était un monde à part, du fait que des œuvres d'art uniques s'échangeaient pour des prix extrêmement élevés. Mais j'ai compris qu'il n'y avait pas tant de différences avec l'industrie de la musique. Lorsque de nouveaux artistes prometteurs font leur apparition sur le marché, plusieurs facteurs peuvent justifier leur lancement : "ils vendent bien", "ils font quelque chose

de radicalement nouveau", "ils ont du potentiel". Certains producteurs pensent qu'ils peuvent gagner de l'argent et les produisent dans l'espoir d'un succès commercial. Ils font jouer les éminences grises du milieu, financent les coûts de production, font de la promotion, organisent des concerts live… On peut aussi agir de manière indépendante au lieu d'agir par de telles voies. » Et plus loin : « Bien sûr, sous le seul angle du business, on peut dire que j'ai assez bien réussi. » Quelques années plus tard, la réussite financière du nouvel empire Murakami est encore plus patente.

Dans la deuxième partie du XVIe siècle, en Italie puis en Espagne, un des géants de l'histoire de la création picturale aurait pu lui aussi affirmer : « Sous le seul angle du business on peut dire que j'ai assez bien réussi. » Il s'appelait Dominikos Theotokopoulos, mais pour la postérité Le Greco (1541-1614). Lui aussi exprimait dans sa peinture des fantasmes qui tenaient au contexte de l'époque. Une réalité déformée non par la technologie mais par une religion toute-puissante, le catholicisme. Ce monde recréé en peinture obéissait à un système entrepreneurial bien rodé. Un monde à vendre en toiles de différents formats reproduites à l'envi. Un

monde à vendre pour engendrer le profit. Car, comme le dit si bien Takashi Murakami : « Gagner sa vie en vendant des œuvres d'art est une activité commerciale. »

Le Greco est un mythe de l'histoire de l'art mais aussi une énigme.

On ne connaît pas de manière certaine sa physionomie. On sait qu'il naît en 1541 dans une cité de Crète, Candia, aujourd'hui nommée Héraklion, qui avait alors pour spécialité la fabrication d'icônes. C'est là que le peintre se forme avant de s'embarquer vers une postérité qui sera espagnole.

Depuis son retour en grâce aux yeux des amateurs de peinture, au début du XXᵉ siècle, sa personnalité nourrit un mystère, abondamment épaissi par des propos lyriques et fantasmés émanant non seulement de nationalistes espagnols, mais aussi tout simplement de poètes qui voulaient s'approprier, qui ce génie ibérique, qui ce devancier des avant-gardes.

Le Greco est une anomalie de l'histoire de l'art. A la fin de sa vie, au tournant du siècle, plutôt que de chercher à se rapprocher d'une représentation réaliste virtuose, il donne à sa peinture un mouvement étiré qui tend à prouver la quête mystique de ses personnages sur fond

de lumière de fin du monde. Un expressionnisme avant la lettre, ou comment pour exprimer l'inclination céleste de ses sujets, oser étirer les lignes.

Le fameux historien de l'art français Elie Faure ne manque pas de souligner, dans le style lyrique qui convient, ce penchant mystique : « Le Crétois (…) porta dans ce monde tragique la ferveur des natures ardentes où toutes les formes nouvelles de sensualité et de violence entrent en lames de feu (…) A la fin de sa vie, il peignait comme un halluciné, dans une sorte de cauchemar extatique où le souci de l'expression spirituelle le poursuivait seul. Il déformait de plus en plus, il allongeait les corps, effilait les mains, creusait les masques. Ses bleus, ses rouges vineux, ses verts paraissaient éclairés de quelque reflet blafard que la tombe prochaine et l'enfer entrevu de félicités éternelles lui envoyaient. » Et Elie Faure de conclure en termes psychologiques à propos du Grec nommé le Grec, qu'il était « au fond, un vieux civilisé plein de névroses séculaires[3] ».

Le Grec n'est pas un personnage à l'expression univoque. Une autre des anomalies de sa production tient à ses christs en croix. Il s'agit d'un sujet particulièrement familier de l'artiste qui imagine le fils de Dieu toujours vivant, bien

que crucifié, pris dans ses pensées sur fond de ciel noir et nuageux. Mais il ose représenter Jésus – comme il le fera d'ailleurs au moins pour l'un de ses saint Sébastien, celui du Museo Catedralicio de Palencia en Castille-et-León – avec un sexe à peine caché. Aussi étonnant que cela puisse paraître, le petit chiffon blanc qui dissimule sa partie la plus intime est sur le point de tomber. Cette vision d'un homme bien fait qui se découvre – on en oublierait presque sa position inconfortable – est sans aucun doute érotique. A tel point que certains historiens ont trouvé là la preuve de l'homosexualité de l'artiste.

Un mysticisme éclairé par les ténèbres de l'Apocalypse, des représentations érotiques brûlantes sur les thèmes les plus chrétiens qui soient, ne sont pas en contradiction non plus – la preuve en est – avec d'autres aspects qui mettent, eux, en lumière le caractère particulièrement terre à terre du Greco.

Evidemment, on ne trouve nulle trace d'une confession du maître comparable à celle de Murakami sur le sujet de sa stratégie commerciale. En revanche, dans les années récentes, des analyses relatives à un certain Greco homme d'affaires sont apparues.

En 2010 par exemple, le musée Bozar de Bruxelles a organisé une exposition mettant en valeur la production de l'illustre peintre tout en la démystifiant. Dans le catalogue[4], José Redondo Cuesta, professeur à la faculté de Tolède et co-commissaire de l'exposition, signe un texte qui fait le point sur la question.

La tonalité est donnée dès l'introduction : « Parvenu à l'âge mûr, il créera un style unique si personnel et caractéristique qu'aujourd'hui, toute personne connaissant un tant soit peu l'histoire de l'art est capable de le reconnaître. Il ferait pâlir d'envie la moindre agence de marketing dont l'objectif premier reste de créer pour ses clients une image de marque infaillible. »

Selon Cuesta, il existe seulement deux groupes de brèves notes manuscrites qui donnent l'orientation de ses idéaux artistiques. Le Greco a annoté un livre de la Renaissance évoqué par ailleurs dans cet ouvrage, les *Vies d'artistes* de Vasari, première biographie de peintres. Il a aussi pris des notes sur les pages mêmes de *De l'architecture* de Vitruve.

C'est à l'âge de 26 ans que le peintre part pour le pays épicentre de l'art dans le monde occidental : l'Italie. Séjour à Venise et Rome.

Peut-être a-t-il été l'élève de Titien ou même de Tintoret. Rien n'est avéré, si ce n'est que l'artiste adopte la technique vénitienne de peinture opposée à celle d'un Michel-Ange à Rome, pour lequel tout passe d'abord par le dessin. Le Greco se montre cependant explicitement admiratif des esquisses de ce dernier : « et le meilleur était cela qu'il savait faire sans comparaison » mais il se révèle d'un étonnant dédain quant à sa peinture, en écrivant « qu'il ne savait pas peindre les portraits ni faire les cheveux, ni aucune chose imitant la chair » car il était « ignorant et empêché de semblables délicatesses ». Durant son séjour romain, le Greco ne recevra aucune commande officielle. Tous ses tableaux de la période sont des petits formats manifestement destinés à un public privé.

Dans ses annotations inscrites sur le traité de Vitruve, le maître crétois évoque la difficulté des grands artistes à parvenir au succès, faute de la faveur des princes.

Et justement, son départ pour l'Espagne en 1576 s'explique certainement par son incapacité à se frayer un chemin sur le marché de l'art romain, déjà saturé.

Dès ses premières années espagnoles, le Greco tente de s'introduire à la cour du monarque. En

1580 enfin, Philippe II lui commande pour la basilique de l'Escurial *Le Martyre de saint Maurice et la Légion thébaine*. Il s'agit d'un très grand format (448 × 301 cm) encore aujourd'hui visible dans ce lieu. Il est payé 800 ducats pour cette tâche. Pourtant le roi n'apprécie guère le tableau et le fait remplacer par une autre œuvre rétribuée, elle, 500 ducats. Sa réputation d'artiste « cher » est fondée. Mais on sait aussi qu'il utilisait les meilleurs matériaux pour sa peinture. Pour *Le Martyre de saint Maurice*, l'exécution est retardée parce qu'il exige d'avoir à sa disposition du bleu outremer ou lapis-lazuli, pigment considéré comme le plus cher de l'histoire de l'art.

En fait, le Greco est un homme qui revendique. Il a tiré les leçons de son expérience italienne. Il combat pour la dignité du peintre. Il ne veut pas être traité, tel un bon artisan, comme le commun des artistes de la péninsule. Dans le premier livre substantiel sur le maître paru en français en 1910, *Greco ou le secret de Tolède*[5], Maurice Barrès raconte à son propos une édifiante histoire : « Un jour les Hiéronymites du monastère de Santa Maria de la Sisla le prièrent de lui fournir une *Cène*. D'accord avec eux il passa la commande à son cher Luis

Tristan. Celui-ci, le travail fait, demanda deux cents ducats. Les moines admirèrent la toile, mais d'un si jeune artiste, le prix leur semblait trop élevé. On recourut à l'arbitrage du Greco. A peine le maître eut-il vu le tableau, qu'il se jeta, la canne levée, sur son élève, en l'appelant "vaurien et déshonneur de la peinture". Les bons moines s'interposèrent : un si jeune homme était excusable de ne pas comprendre la valeur de l'argent. Mais le Greco continuait : "Ce mauvais fils nous trahit de lâcher une si belle toile à moins de cinq cents ducats, et je veux qu'il l'emporte chez moi, si vous ne lui comptez de suite son argent." »

L'artiste doit être en mesure de financer la magnificence de sa vie quotidienne. Jusepe Martinez, un peintre espagnol du XVIIe retourné quelques années après la mort de l'artiste sur ses traces à Tolède, raconte que le Greco « tenait à gages dans sa maison, pour profiter de toutes les jouissances à la fois, des musiciens qui jouaient pendant qu'il prenait ses repas ». Spirituelles et matérielles... Toutes les jouissances à la fois. Voilà qui renseigne sur la nature intime du Crétois.

A la fin des années 1590, la production du maître est marquée par l'accentuation de sa manière expressionniste. Il est incompris par certains de ses contemporains comme Juan de Santa Maria qui écrit en 1615 que la peinture du Greco « placée très haut et vue de loin semble très bonne et représente beaucoup ; mais de près, tout n'est que rayures et taches ».

Quant au peintre Francisco Pacheco, il conclut un peu trop hâtivement : « Cela je l'appelle travailler pour devenir pauvre. » Mais Pacheco est dans l'erreur. Le conservateur britannique Xavier Bray[6] a mis en avant les méthodes de travail du Greco. Il explique que tout est conçu pour une production maximisée. Oui, le Greco travaille pour devenir riche.

Il a été formé dans l'étroitesse de l'académie crétoise des icônes et ne fait pas preuve d'une réelle virtuosité de la représentation. C'est pour cette raison que, le plus souvent, il ne s'inspire pas de modèles vivants comme il est de coutume en Italie, mais de modèles miniatures en plâtre, en bois ou en cire qu'il décline sous différents angles dans ses compositions. Un principe qui semble annoncer la règle du scientifique français Lavoisier : « Rien ne se perd, rien ne se crée, tout se transforme. » Reproduire le même personnage présente l'avantage évident de gagner

du temps dans l'exécution de l'œuvre. Le temps passe. Les personnages qui peuplent les peintures du Greco restent. Xavier Bray fait remarquer qu'un des hommes du *Martyre de saint Maurice* peint en 1580-1582 se retrouve vingt ans plus tard dans son *Laocoon* aujourd'hui à la National Gallery de Washington. Plusieurs historiens ont souligné que, d'une composition à l'autre, un ange identique apparaît sous différents angles. Le conservateur londonien conclut par une note lyrique : « Ayant à l'esprit les histoire de l'Ancien Testament sur la création par Dieu de l'homme à partir d'argile, le Greco, travaillant la même matière, sentit lui-même, à un niveau humain, qu'il participait lui aussi au travail du divin créateur. »

Richard L. Kagan, professeur à la Johns Hopkins University de Baltimore, est intervenu dans le même colloque que Xavier Bray. Il se penche dès le titre sur le Greco homme d'affaires.

Selon le professeur américain, le Greco est à l'origine « d'une carrière à succès grâce à une combinaison de compétences managériales et d'un réseau social, des vertus communes chez les hommes et femmes d'affaires qui rencontrent le succès à l'heure actuelle ».

Le peintre est semble-t-il un homme emporté, animé d'un mauvais caractère. Il est volontiers

procédurier et on a retrouvé les traces des nombreuses actions en justice le concernant.

Mauvais caractère, oui. Mais pas au point de se brouiller avec les gens d'influence.

Richard L. Kagan explique qu'il « possédait un capital humain, un stock de relations utiles qu'on pourrait qualifier de portefeuille d'investissements diversifiés (...) : quelques représentants du clergé, des membres de l'élite qui gouvernaient la cité et un noble, tous étant préparés à un titre ou un autre à lui venir en aide ».

Il aborde aussi ses principes de production : « Il était capable de produire différentes marchandises artistiques pour différents types de clients. Elles allaient de grandes et lucratives commissions de mécènes institutionnels pour des travaux d'autels – dans des hôpitaux, monastères ou églises – à des petits formats (mais considérablement moins lucratifs) (...) des peintures de dévotion pour un usage domestique. Le Greco, que cela soit par accident ou à dessein, créa un atelier qui était suffisamment flexible pour s'adapter aux variations du marché. »

Le Greco était un maestro du marketing. Les tableaux à usage privé étaient proposés avec la possibilité d'apposer sur la toile le blason du commanditaire.

L'inventaire post mortem de son atelier recense des dizaines de tableaux quasi identiques. Parmi les plus nombreux, des saint François en prière très en vogue dans la Tolède de l'époque. Richard L. Kagan suggère que l'artiste « comme tout bon homme d'affaires qu'il était d'ailleurs, est allé à la rencontre de la demande locale de peintures de dévotion en remplissant son atelier de peintures déjà prêtes. Ce commerce de détail, unique en son genre à Tolède, offrait plusieurs avantages parmi lesquels celui de tenir ses assistants occupés alors que la demande pour les travaux importants était faible ainsi qu'une opportunité de vendre à des consommateurs avec lesquels il n'avait pas eu auparavant de contact personnel ».

Finalement le Greco conçoit une espèce de « prêt-à-porter » de la peinture dans un monde qui en est encore au stade des petits couturiers.

On a beaucoup commenté un détail du témoignage du peintre sévillan Francisco Pacheco. Il visite son confrère à Tolède et écrit dans son *Art de la peinture* : « Dominico Greco me montra en 1611 ce qui dépasserait toute admiration, les originaux de tout ce qu'il avait peint dans sa vie, peints à l'huile sur des toiles plus petites dans une vaste pièce, que sur son ordre son fils me montra. »

Le Grec avait donc créé une espèce de « show room » qui contenait la quasi-intégralité de son œuvre reproduite par des petites mains – neuf d'entre elles ont été identifiées – dans deux formats standards. L'universitaire José Redondo Cuesta donne des détails précis sur le « système » mis en place par l'artiste. « Ces "originaux" étaient en réalité exécutés par l'atelier à partir d'une composition de grand format peinte par le maître. Les radiographies ont confirmé ce fait (...) Les radiographies des œuvres de petit ou moyen format ne présentent pas de modifications dans la composition, elles se bornent à copier la composition de grand format créée par le Greco. »

L'artiste va plus loin dans le perfectionnement de son système de promotion. Comme les plus grands peintres d'Italie et d'Europe du Nord, il va utiliser le potentiel de l'estampe pour répandre son imagerie. L'inventaire des biens réalisé à la mort du Greco en 1614 mentionne « dix planches de cuivre déjà découpées ». En 1621 est réalisé un nouvel inventaire de l'atelier désormais dirigé par son fils Jorge Manuel, au moment de son mariage, et il inventorie « cent autres estampes faites à la maison ». Quatre d'entre elles ont été identifiées dans la

période contemporaine. Elles sont signées du nom du Greco en grec, tout comme ses peintures. Ce qui signifie que l'artiste employait même un graveur dans son atelier pour répandre de par le monde les images de son univers pictural déjà foisonnant.

Mais quel est aujourd'hui le nombre d'œuvres admises comme étant de la main du Crétois ? Il n'existe pas de vérité définitive dans l'art ancien. La référence la plus communément acceptée est celle de l'Américain Harold Wethey qui a publié en 1962 *El Greco and His School*, le catalogue raisonné qui reconnaît 285 peintures. Mais pour illustrer les doutes qui planent toujours à l'heure actuelle sur « qui a fait quoi » au sujet du Greco, il faut noter que les ouvrages les plus récents se gardent d'aborder le sujet. Tout juste est-il fait mention de quelques nombres précis sur telle ou telle thématique. Dans le catalogue de l'exposition de 2004 à la National Gallery de Londres, il est par exemple spécifié que *La Purification du Temple* aurait été peinte quatre fois par le Greco et huit fois par son atelier. On connaît trois scènes du *Déshabillage du Christ*, cinq représentations similaires de Marie Madeleine ou encore huit peintures de la Nativité...

Dans le même esprit, il existerait pas moins de dix versions du *Voile de Véronique* selon Andrew R. Casper, enseignant à la Penn University[7]. Ce dernier tient le raisonnement suivant : en bon Crétois, le Greco aurait répété la leçon des producteurs d'icônes tout au long de sa vie. « La très consistante masse produite par le Greco (…) révèle qu'il choisit de produire délibérément des travaux religieux comme s'il était encore en train de produire des icônes. »

A l'époque, tout comme aujourd'hui, cette production pléthorique affaiblissait l'œuvre aux yeux des puristes. Vasari écrit par exemple dans ses *Vies*, à propos d'un disciple de Raphaël, le peintre Perino del Vaga (1500-1547) qui possédait un atelier très actif nourri par le travail de nombreux élèves, que cela lui faisait perdre le contrôle et la qualité de sa production. Lorsque le Greco lit ce passage, il annote, face aux pensées de Vasari, dans un style trop familier pour ne pas venir droit du cœur : « Mais il dit n'importe quoi, il faut voir jusqu'où peut aller l'insolence. »

Le Greco se veut le maître de son destin. Le Greco se veut le maître. Dans ce cadre, l'argent n'est qu'un instrument de plus, un marchepied, dans sa spectaculaire ascension vers le succès.

Sa petite industrie érigée en faveur de l'amour de Dieu l'élève, peut-être spirituellement, mais en tout cas socialement. Après trois siècles d'oubli, l'histoire du XX^e siècle lui donnera raison.

Titien,
sous la pluie d'or de Danaé

Andy Warhol provoque : « Ça ne fait aucune différence que je peigne mes propres chaussures ou une bouteille de Coca, que je conduise un entretien ou réalise un film ou une émission de télévision, je vais de toute façon faire le portrait d'un nouveau visage. Chaque fois que je fais quelque chose, le résultat est un portrait. » Nous sommes le 8 octobre 1981. Le pape du Pop vit une période de disgrâce relative dans un monde de l'art marqué par une vague conceptuelle. Lui a reçu et assume aussi d'ailleurs l'estampille d'« artiste commercial ». Comme d'habitude, il fait semblant de se confier sous forme de déclaration inattendue à la journaliste de *Stern Magazine*[1].

Dans la tradition classique on réalise le portrait de l'homme, de la femme, de l'enfant et quelquefois du chien. La boîte de Campbell

65

Soup ou l'arbre représenté en peinture appar-
tiennent ordinairement à d'autres catégories
d'art. Mais Warhol, lui, ne fait pas la différence
car il peint plat. Ses portraits sont des images,
des représentations sans autre ambition que les
deux dimensions, comme on peut regarder des
images dans les magazines ou des photos. Pas
d'épaisseur de la peinture. Pas d'illusion de pro-
fondeur. Il n'y en a pas. Il n'en veut pas. D'ail-
leurs ses images peintes sont conçues pour être
reproduites par le biais de la sérigraphie. C'est
le principe de production chez Warhol. En
revanche ses portraits ont une vocation, celle de
l'embellissement général. L'embellissement des
personnes. L'artiste procède comme un chirur-
gien esthétique afin de rendre glamour son petit
monde ou plutôt le grand monde, les personnes
dont il doit exécuter le portrait. Sa collabora-
trice et confidente de chaque matin au télé-
phone, Pat Hackett, raconte[2] : « Il s'assurait
avant tout d'une quantité variable de clichés (de
quelques dizaines à une centaine) parmi lesquels
il en choisissait soigneusement quatre. Après
quoi, il procédait à la chirurgie plastique sur les
modèles pour les rendre aussi attirants que pos-
sible (il allongeait leur cou, raccourcissait leur
nez, élargissait leurs lèvres et leur éclaircissait le
teint comme bon lui semblait). En résumé, il

faisait aux autres ce qu'il aurait aimé qu'ils lui fissent. »

Lorsque Warhol enfile ses gants de chirurgien plastique virtuel, il est certes mû par un désir esthétique, mais pas seulement. Rendre les gens plus désirables, c'est faire en sorte qu'ils désirent voir leur portrait réalisé. L'artiste a mis au point une « entreprise commerciale du portrait » avec des rabatteurs divers – certains sont payés au pourcentage, d'autres remerciés en cadeaux sous forme de peintures – qui permet d'alimenter toute la machine, la Factory, et qui va permettre de produire un magazine, des émissions de télévision et de faire de l'artiste une personnalité complète dans la sphère médiatique du New York des années 80.

Les visées commerciales, la production de masse, peuvent avoir des conséquences collatérales inattendues. Elles permettent à l'artiste de marquer son époque. Andy Warhol est le plus important portraitiste de la deuxième partie du XXe siècle, si ce n'est du XXe siècle tout entier.

Andy Warhol est mort en 1987. Près de cinq cents ans plus tôt naissait en Vénétie, à Pieve di Cadore, celui qui allait devenir un des plus grands peintres de la Renaissance italienne, Tiziano Vecellio. La postérité retiendra, comme

pour tous les géants de la peinture de cette époque, uniquement son prénom, Tiziano. En français : Titien.

Titien : le plus illustre portraitiste de son époque. « Parmi les modèles de Titien figurent un empereur, un pape, des souverains, des doges, les gouvernants de plusieurs Etats italiens, des condottieri, des ecclésiastiques de haut rang, des écrivains, des savants, des collègues peintres et malgré une telle masse de travail, il trouva aussi le temps de peindre des amis, des parents et des autoportraits[3]. »

Evoquer ce maître, c'est entrer de plain-pied dans l'univers des superlatifs. Si certains immenses artistes tels que Vermeer ont subi des moments d'oubli ou de disgrâce dans l'Histoire, le soleil ne s'est jamais couché sur la renommée de Titien. Dès 1548 à Venise, un contemporain du maître, Paolo Pino, qui écrit sur la peinture italienne, met deux noms en exergue : Michel-Ange, le Florentin qui exerce à Rome, et Titien le Vénitien, qui sont pour lui les « chefs » et les « dieux » des peintres. Le vrai « dieu de la peinture » serait la réunion du dessin de Michel-Ange et de la couleur de Titien.

Titien est mort en 1576 et, seulement quatorze ans plus tard, le peintre milanais Paolo Lomazzo déclare pompeusement : « Comme

l'éclat du soleil l'emporte sur la lumière des étoiles, Titien resplendit plus que les autres peintres non seulement d'Italie mais du monde entier. » Le fameux historien de l'art et de ses commerces, Francis Haskell, résume l'état d'honorabilité de Titien à sa mort[4] : « Depuis les débuts de la Renaissance, la suprématie de l'art italien sur celui de tout autre pays n'avait jamais été remise en question par l'ensemble de l'Europe. Durant la majeure partie du XVIe siècle, des souverains comme François Ier, Charles Quint et Philippe II avaient dépensé des fortunes à se constituer des collections de peintures. Ils passaient par des intermédiaires ou achetaient directement à l'artiste. Personne ne croyait encore à la supériorité du "vieux maître", mais après la mort de Titien et de Michel-Ange on s'accorda à reconnaître qu'une grande période de création venait de finir. »

Qu'a donc inventé Titien ? La couleur. Une couleur qui donne substance au sujet. Par opposition, l'autre grand maître, Michel-Ange, tire la force de la composition même, du dessin du sujet.

Tous ceux qui ont écrit sur la Renaissance italienne se sont référés à Giorgio Vasari (1511-1574). Le premier biographe des peintres militait pour la supériorité de Rome sur Venise. Il

rencontre au moins deux fois Titien et écrit dans ses fameuses *Vies d'artistes* à son propos : « Il tenait pour acquis que le fait de peindre avec les seules couleurs, sans plus s'appliquer à dessiner sur le papier, était la véritable et la meilleure façon de peindre et le véritable dessin[5]. » Puis vient la critique travestie sous le récit bon enfant d'une visite en compagnie de Michel-Ange. Il conte, en des termes simples, la rencontre de deux génies absolus de l'histoire de la peinture : « Michel-Ange et Vasari étaient un jour allés voir Titien au Belvédère, virent un tableau, qu'il venait alors de faire, avec une femme nue représentant Danaé, tenant en son sein Jupiter transformé en pluie d'or. Comme cela se fait en présence de l'artiste, ils l'en complimentèrent. Une fois qu'ils l'eurent quitté, comme ils parlaient du faire de Titien, Buonarroti[6] le loua fort, disant qu'il aimait beaucoup son coloris et son style, mais qu'il était dommage qu'à Venise on n'apprît pas dès le début à bien dessiner et que les peintres n'eussent pas une meilleure méthode. »

Dans le même texte, le trop partisan Vasari glisse encore un détail sur la clef du succès du maître vénitien : « Avant le sac de Rome, l'Arétin, fort célèbre écrivain de notre temps, était allé s'établir à Venise et il s'y lia intimement

avec Sansovino et Titien, ce qui valut à ce dernier beaucoup d'honneurs et d'avantages, parce que l'Arétin le fit connaître aussi loin qu'alla sa plume, et en particulier auprès des princes importants, comme on le dira en son lieu. »

Car Vasari avait l'expérience de la réussite des grands maîtres. Certes le talent y est nécessaire mais d'autres vertus plus terrestres comme l'entregent y sont aussi indispensables.

La postérité du Vénitien tient à une activité ardemment pratiquée pendant sa très longue carrière : le portrait. Titien se sert de son don de reproduction des visages comme d'un levier relationnel puissant.

Peindre des portraits, c'est garder vivante, au-delà du temps de la vie humaine, l'image de visages aimés, de relations admirées. Titien a exercé pendant près de soixante ans, produisant environ deux cents tableaux qui sont arrivés jusqu'à nous et dont la moitié correspond à des portraits. Très vite dans la carrière de l'artiste, obtenir de lui qu'il réalise un portrait devint « une marque de distinction car cela revenait à faire partie d'un monde réservé où se côtoyaient le pape Paul III, l'empereur Charles Quint, le roi François I^{er}, le cardinal Hippolyte de Médicis, les ducs Francesco Maria della Rovere (Urbino) et Federico Gonzaga (Mantoue) ou

encore les doges Andrea Gritti, Pietro Lando, Francesco Donato, Marcantonio Trevisano et Francesco Venier[7] ». Mais non seulement l'artiste parvient-il à portraiturer tout ce qu'il y a de plus puissant dans l'Europe de l'époque, mais encore à attirer à lui une clientèle plus légère, plus « jet-set » dirait-on aujourd'hui. Les spécialistes se posent des questions sur l'identité des belles dames si sensuelles que Titien se plaît à représenter. Pour Jennifer Fletcher, « le peintre développa un fructueux commerce d'originaux et de répliques représentant des femmes, nobles ou plébéiennes, nubiles ou mariées, liées par amour charnel ou platonique à des hommes célèbres ». Titien sait peindre les passions à travers ses portraits. Il exécute celui d'une jeune femme aujourd'hui exposé au musée Capodimonte de Naples, qui représente en fait une prostituée romaine aux talents très appréciés du cardinal Farnese.

Le peintre des princes bâtit sa clientèle grâce à ses liens avec la noblesse titrée. C'est un charmeur qui rebondit de tête noble en tête couronnée. Alfonso d'Este duc de Ferrare le recommande à son neveu Federico Gonzaga, marquis et plus tard duc de Mantoue. Lui-même présente l'artiste à l'empereur Charles Quint en 1529. Charles Quint devient dès lors le plus

gros commanditaire étranger de Titien. En 1532 il reçoit 500 scudi pour le portrait du monarque qui est « aux anges » et le surnomme « l'Apelle de notre temps ». Pour exprimer son soutien et son admiration il le nomme comte palatin et chevalier de l'Eperon d'or.

L'écrivain l'Arétin qu'on peut considérer comme son agent ou son promoteur à titre gracieux – il a cependant réalisé au moins quatre portraits de l'homme de lettres – proclame, victorieux, en 1539, que Titien est prêt à peindre « les princes de la si célèbre lignée des Farnese ».

Ce qui ne manque pas d'arriver trois ans plus tard avec la commande d'un portrait de Ranuccio Farnese, le petit-fils du pape Paul III, âgé de 12 ans.

En octobre 1547, Charles Quint fait appeler Titien à la cour impériale d'Augsbourg. Il y séjourne huit mois. Sa complicité avec le monarque fait jaser. Le peintre loge tout près des appartements de l'Empereur « afin que l'un pût se rendre chez l'autre sans être vu ». Des diplomates se plaignent qu'un simple peintre soit en mesure de donner des informations sur l'humeur, la santé et les projets de l'Empereur. La légende et tous les livres d'histoire de l'art racontent même que Titien aurait un jour fait tomber son pinceau et l'Empereur en personne

se serait baissé pour le ramasser. Aux mots d'excuse balbutiés par l'artiste, l'empereur aurait alors répondu : « Titien mérite d'être servi par César. »

L'historienne de Princeton Patricia Fortini Brown évoque les avantages matériels que tire Titien de sa position d'artiste préféré des Habsbourg[8] : « Il reçut une concession pour exporter du blé à partir de Naples en 1536 et en 1541, la promesse d'une pension annuelle de 100 scudi que lui verserait le trésor impérial à Milan, pratiquement en faillite. Cette somme fut doublée en 1548 (...) et la situation de Titien sur le plan financier s'améliora avec le fils de Charles, Philippe II. » A ce dernier il livrera en tout vingt-cinq œuvres majeures grassement payées en scudi d'or, jusqu'à sa mort en 1576.

La clef du succès chez le Vénitien, l'élément qui crée le trouble et le désir dans sa clientèle, tient à ce mélange savant de psychologie et de véracité que le peintre introduit dans chaque portrait. Il est en mesure de représenter les personnages « en chair et en esprit » comme le déclare l'éditeur Francesco Marcolini à propos d'un portrait de l'Arétin[9]. Plusieurs récits parlent de l'étrange vérité de ses tableaux qui tirent

des larmes à un veuf et engendrent le salut d'un passant face à un portrait qu'il prend pour réel.

Mieux encore que Warhol qui rend simplement tout le monde beau, le Vénitien représente tout en nuances, équilibrant dans une même image la « glamourisation » et le factuel. Il est capable de gommer les détails par trop disgracieux et d'en magnifier d'autres afin de faire passer tel ou tel message. « Il parvenait à obtenir une ressemblance à la fois convaincante et flatteuse. Par une savante mise au point, il rendit acceptable l'énorme mâchoire de Charles Quint et négligea ses paupières tombantes[10]. » Et lorsqu'il représente le fils de Charles Quint, Philippe II, il le montre plus grand d'un huitième que la version exécutée par un autre artiste de la Cour, Antonis Mor.

Le secret de cette couleur devant laquelle on s'extasie chez Titien tient à plusieurs éléments. Le premier, selon Jennifer Fletcher, est l'abandon par l'artiste des pigments à la détrempe principalement utilisés jusque-là – conçus avec de la colle animale – pour passer à la peinture à l'huile. En outre, il fait preuve d'une méticulosité hors du commun pour représenter les variations de couleurs. La même historienne cite l'exemple d'un spectaculaire

polyptyque sur le sujet de la résurrection du Christ commandé en 1522 à l'artiste par le puissant ecclésiastique natif de Brescia, Altobello Averoldi, et qu'on peut voir encore aujourd'hui dans l'église des Saints Nazaire et Celse[11]. Comme il est souvent de coutume, le peintre l'intègre dans la scène du Nouveau Testament. Jennifer Fletcher souligne que dans la seule partie du manteau noir du mécène figurant dans l'ombre, des études ont mis en évidence « la superposition d'au moins onze couches, plâtres et vernis compris ». Elle conclut naturellement : « Un travail aussi intense et des procédures aussi longues et élaborées exigeaient la collaboration de disciples et d'assistants expérimentés qui puissent faire face à la demande croissante de copies et de répliques. Titien était à la tête d'un grand atelier et contrairement à Michel-Ange il savait déléguer. »

Il existe peu de données chiffrées précises sur l'activité du Titien. L'explication vient vraisemblablement du fait qu'à la mort de l'artiste, sa maison a été cambriolée et ses papiers volés. Mais on sait par exemple qu'en 1548, alors qu'il se rend à Augsbourg en Allemagne pour une visite au monarque Charles Quint, il demande que soient couverts les frais de sept personnes qui l'accompagnent. Il s'agit de sept de ses

petites mains dont Orazio, son dernier fils, et Cesare, son cousin.

Titien est un génie certes, mais pas au sens où on l'entend de manière romantique, au XXe siècle. Il n'est pas dans la souffrance. Il n'hésite pas à se « compromettre » en se tenant à la disposition du pouvoir en place et en modifiant ses compositions pour satisfaire les plus puissants. Titien gère très habilement sa carrière. Cependant, il n'est pas non plus, contrairement à Rubens plus tard, une espèce de « sale type » – même si le mot semble exagéré – prêt à tout pour la réussite. En revanche, il a un sens aiguisé de l'opportunisme et des affaires. Comme l'explique l'historienne Maria H. Loh il a produit « plusieurs Vénus allongées virtuellement identiques pour différents collectionneurs de l'élite de la Renaissance, aucun d'eux ne se plaignant du manque d'originalité de Titien et tous s'avérant ravis de posséder un Titien alors même qu'il avait été peint principalement par les petites mains de l'atelier[12] ». Paolo del Sera, un agent d'art qui représentait les intérêts des Médicis à Venise, observait que Véronèse, Titien, Bassano et Tintoret faisaient tous « deux ou trois originaux » de leurs plus beaux travaux. Le collectionneur et critique

d'art Roger de Piles remarquait dans une veine similaire : « Le soin que Titien prit judicieusement à ordonnancer tous ses travaux le conduit à répéter la même composition à différentes occasions afin d'éviter des conflits. On peut voir plusieurs peintures de Madeleine et de Vénus et Adonis de sa main dans lesquelles il n'a changé que le fond afin qu'il n'y ait pas de doute sur le fait qu'il s'agit d'originaux. »

Naturellement, le peintre des princes finit par devenir un homme riche. Et il veut le montrer. Selon les spécialistes, il se représente au moins une dizaine de fois[13]. Mais la plupart de ces autoportraits ont disparu. Il en reste deux, dont un est exposé à la Gemäldegalerie de Berlin. On y voit un Titien qui, curieusement, s'affranchit de ses attributs de peintre. Ni pinceau, ni palette. « Le peintre préfère apparaître comme un riche patricien, vêtu d'un manteau à col de fourrure, paré d'une chaîne en or, insigne de son anoblissement par Charles Quint en 1533, plutôt que comme un artisan. Mais ce n'est pas tout », souligne dans le catalogue de l'exposition du Louvre Jérémie Koering, « Freedman a montré que la pause – assis à mi-corps, tête légèrement tournée vers la gauche en direction du ciel (...) se réfère à l'inspiration divine de

l'artiste. Titien célébrerait ainsi son caractère divin. » Dans le second autoportrait qui appartient aux collections du Prado de Madrid, on voit Titien représenté quasi de profil, dans une attitude ordinairement réservée aux rois. Le message du peintre est clair : j'appartiens à cette catégorie illustre des grands hommes de pouvoir[14].

L'autoportrait est un excellent instrument d'autopromotion et l'artiste y met en scène sa propre gloire. Cela s'appelle de la publicité. Elle ne peut qu'accentuer le désir de ses clients.

Enfin, Titien consent à représenter à leur avantage des personnages pour lesquels il n'a aucune estime, à la seule fin de trouver de nouveaux débouchés commerciaux. Il existe un exemple célèbre de cette compromission. Elle concerne un certain Ottavio Strada dont le portrait a été peint vers 1567. On peut le voir aujourd'hui au Kunsthistorisches Museum de Vienne. Jacopo, originaire d'une petite famille noble de Mantoue, travaille alors au service de l'empereur romain germanique Ferdinand Ier, puis de son successeur Maximilien, comme antiquaire de la Cour et conseiller pour les collections. Les commentateurs du catalogue du Louvre nous éclairent sur les petits calculs du

grand peintre : « De toute façon, le fait que Titien ait accepté de peindre son portrait indique clairement l'importance de Jacopo (...) Le statut du modèle, conseiller à la fois de la cour de Vienne et de Munich, ne pouvant que forcer le respect d'un vieil artiste avare, toujours prêt à soigner ses relations avec les Habsbourg. »

Titien était-il donc aussi avare que la légende le prétend ? Quel que soit le montant de sa richesse, il était selon les historiens, à n'en pas douter, économe. Jennifer Fletcher souligne par exemple qu'il utilisait souvent des toiles de récupération : « Il y a un jeune homme sous l'Arétin des collections Pitti, tandis qu'un Charles Quint en pied a été découvert sous le Philippe II en armure. »

Pour revenir au portrait de Strada, c'est Niccolo Stoppio, un courtier en art local, qui raconte les tractations peu reluisantes autour de ce tableau : « Titien et lui sont comme deux gloutons devant la même assiette : Strada a commandé son portrait, mais une année passera encore sans que Titien l'ait terminé, et si Strada ne fait pas ce qu'il veut, il ne le terminera jamais : Titien a déjà demandé un manteau de zibeline en don ou contre-paiement, il est prêt à envoyer je ne sais quoi à l'empereur. Strada

lui donne des espérances afin de lui arracher le portrait mais en vain. Le plus drôle, c'est qu'un intime de Titien, l'un de mes grands amis, lui a demandé l'autre jour ce qu'il pensait de Strada. Titien répondit immédiatement qu'un "sot plus boursouflé vous auriez du mal à en trouver". »

On retrouve en effet le manteau de zibeline dans la composition. Selon les spécialistes, il a été rajouté au dernier moment, « peut-être pour rappeler Strada à ses obligations ». Titien l'a représenté portant un vêtement luxueux « constitué d'une sous-chemise à collerette, d'une chemise en soie, d'un pourpoint en velours et d'un manteau bordé de fourrure, auxquels s'ajoutent des éléments de parure, une chaîne en or sur laquelle est montée une médaille en pendentif, une bague sertie, une épée et une dague à pommeau, poignée et garde dorées. Tous ces attributs suggèrent l'appartenance de Strada à la haute société, si ce n'est à la noblesse ». Des livres et des pièces de monnaies antiques sont là pour signifier sa haute culture. Strada est évidemment représenté à son avantage. Il y va de l'intérêt de l'artiste.

Dans un texte de 1561, l'homme de lettres, vénitien d'adoption, Francesco Sansovino,

retranscrit un dialogue évocateur de la Venise de Titien, extraordinaire corne d'abondance dans l'Italie de l'époque : « Le Vénitien : Avez-vous remarqué qu'à Venise il y a plus de peintures que dans tout le reste de l'Italie ?

« L'étranger : il est juste et convenable aussi que vous, les hommes les plus riches d'Italie, ayez aussi les choses les plus belles que les autres parce que les artistes vont là où l'argent coule à flots, où la vie est douce et où l'on mange bien. »

Si Titien voyage afin d'honorer les commandes de portraits qui lui sont faites, il refusera toujours d'aller s'installer dans une cour étrangère. A Venise alors la vie est douce et l'argent disponible en quantité. Il représente nombre de ses créatures vénitiennes comme cette *Dame avec un chasse-mouches* aujourd'hui dans les collections du Kunsthistorisches Museum de Vienne, qui ploie sous la richesse. Collier de perles près du cou, long collier d'or à l'antique qui descend sur la poitrine auquel il ajoute une ceinture d'or, des bagues à chaque doigt des deux mains ou presque, et encore des boucles d'oreilles. Elle porte une robe de velours et de soie tissée d'or. L'éventail est en plumes d'autruche. Il pourrait s'agir de Lavinia Vecellio, la propre fille du maître. Une démonstration de l'importance de

la position sociale de la belle. En ce temps-là, les dépenses effectuées pour les toilettes étaient d'une telle ampleur que les autorités vénitiennes promulguèrent des lois visant à les limiter. Au diable les interdits ! Dans cette société décadente, il devint encore plus chic de recevoir une amende.

Vers 1544, Titien exécute pour Alessandro Farnese, le pape Paul III, une Danaé d'une volupté hors du commun (évoquée plus haut par Vasari) et qui appartient maintenant au musée napolitain de Capodimonte. On y voit une femme nue regardant les cieux qui laissent apparaître une pluie de monnaie d'or. Eros veille. La toile fut conservée dans les collections Farnese, avant qu'en 1644, elle soit recouverte d'un rideau. Comme *L'Origine du monde* de Courbet, sa puissance érotique était telle qu'il fallait la mettre à l'abri des regards.

Si Madame Bovary c'est Flaubert, alors Danaé c'est certainement Titien. L'attrait de l'argent pour le génial maître du XVIe siècle a incontestablement joué un rôle important dans sa production. Mais un voile pudique a longtemps été placé sur cette histoire...

Rubens,
diplomate, homme d'affaires et finalement peintre

« There's no business like show business. »
Lorsque la star de Broadway des années 50,
Ethel Merman, entonne le fameux refrain qui
chante le grand cirque du music-hall, on ne peut
s'empêcher de penser à celui de l'art. Sous les
feux de la rampe, robe longue et décolleté sail-
lant, elle clame, en anglais, les bras ouverts : « Il
n'y a pas de business comme le show business.
Pas comme les business que je connais. Il est
attirant par tous ses aspects. Il autorise tous les
trafics. Nulle part vous ne pourriez obtenir ce
sentiment heureux, lorsque vous obtenez ce
petit salut en plus. »

Il n'y a pas de business comme le business de
l'art. Surtout lorsqu'on est un artiste média-
tique. Andy Warhol par exemple a fait de nom-
breux business qui n'avaient rien à voir à

proprement parler avec sa carrière de peintre. Des « petits jobs » qui apportaient un surplus de notoriété et surtout un peu plus d'argent. Loin de l'image du grand peintre intouchable, l'histoire d'un homme sans tabou prêt à de petits calculs. Douglas Cramer, producteur de feuilletons américains célèbres comme *Dynastie* ou *La croisière s'amuse* raconte à ce titre une anecdote édifiante sur celui qu'on surnomme « le pape du Pop »[1] : « Au début des années 80, un jour toute l'équipe de *La croisière s'amuse* est allée en Espagne et lors de ce voyage, j'ai rencontré la femme de l'ambassadeur des Etats-Unis en Espagne. En fait, elle était aussi l'ambassadrice d'Andy, ce qui a scandalisé certaines personnes. Elle était chargée de lui trouver des clients pour faire leur portrait, à la suite de quoi elle touchait une commission. Elle m'a emmené déjeuner chez Andy et il a commencé à me proposer de faire mon portrait. Cela a été l'objet d'une longue discussion, pendant un an environ. Je lui ai dit : "Je t'achète mon portrait si tu passes dans *La croisière s'amuse* ou *Dynastie*." Il a pensé que cette proposition était difficilement acceptable. Il voulait être vu mais il ne voulait pas intervenir en ayant à dire des choses. Au départ, c'était mon idée car lorsque vous faites durer une série aussi longtemps il faut créer des

événements, et quoi que fasse Andy il y avait de la presse autour de lui. On payait 5 000 dollars pour son apparition dans *La croisière s'amuse*. Le contrat incluait entre autres qu'il devait peindre mon double portrait pour 25 000 dollars et celui de la millième star qui apparaîtrait dans *La croisière s'amuse*. » L'opération va cependant s'avérer un fiasco à plusieurs égards. « Sur le plateau, au moment de dire son rôle, il avait oublié son texte. Il gloussait ou il paraphrasait. C'était très difficile. Cela a pris trois jours pour le faire (...) J'ai eu mon portrait par Andy. Il était sombre. Noir et marron. Ce n'était pas moi. J'ai appelé Fred Hughes (le manager de Warhol] qui a dit : "Pas de problème. On le refait" (...) J'ai revu lors de la rétrospective d'Andy au MoMA le portrait original. Andy ne l'avait pas détruit (...) Avec le temps, j'ai un peu culpabilisé. Il y avait une audience absolument énorme pour *La croisière s'amuse*. Finalement, sa participation dans ce programme était une manière de se moquer d'Andy plutôt que de le soutenir. De le montrer comme une caricature de lui-même. »

Andy Warhol, quant à lui, semblait particulièrement content. Car la diffusion du feuilleton avait eu un excellent impact médiatique.

Il existe dans l'histoire de l'art au moins un autre peintre qui a su utiliser les faveurs des ambassadeurs et autres diplomates. Un autre artiste, un grand artiste, qui a multiplié les petits calculs : le géant de la peinture baroque, Pierre-Paul Rubens (1577-1640).

Cette histoire illustre l'éternel débat autour du créateur de génie dont l'intimité révèle des pans entiers de médiocrité. Ou comment une personne aussi immense par sa création peut-elle s'avérer aussi médiocre et vile, dans son existence ?

L'exceptionnel talent de Rubens est lyriquement mis en mots par un autre géant de la peinture, Eugène Delacroix : « Gloire à cet Homère de la peinture, à ce père de la chaleur et de l'enthousiasme dans cet art où il efface tout, non pas, si l'on veut, par la perfection qu'il a portée dans telle ou telle partie, mais par cette force secrète et cette vie de l'âme qu'il a mise partout[2]. »

Quelle est l'âme de Rubens ? Si on se contentait de regarder sa peinture, on répondrait avec assurance : elle est grande et grandiose.

Cependant Rubens a laissé une abondante correspondance[3] qui amène à penser que sa nature profonde tient de celle du boutiquier.

L'historien de l'art Elie Faure, qui préface les documents relatifs à ses relations épistolaires, n'a aucun doute sur le sujet. « Il me semble en effet fort près de ses intérêts matériels et animé, dans l'ordre temporel, d'ambitions assez mesquines. » Quant à Paul Colin, le traducteur de cette même correspondance, il ne peut, lui non plus, nier l'évidence : « Voici donc Pierre-Paul Rubens, tel qu'il vécut de 1577 à 1640 : souvent mesquin, avare, âpre au gain, vaniteux, humble avec les grands et dur envers les petits – oui tout cela – mais ayant en lui des trésors de passion, tenace, confiant dans son étoile, fastueux à ses heures, naïf aussi, comme tous ceux qui ne craignent rien, ni même leur bonne fortune. Tout jeune, il s'était fixé un programme, et durant trente ans il l'accomplit avec une implacable volonté. On chercherait, en vain, dans sa vie un geste inutile, une démarche superflue, ou la moindre fantaisie. »

Il était donc une fois Pierre-Paul, second fils d'un juriste anversois aux graves revers de fortune, exilé un temps en Allemagne avec sa famille pour avoir choisi la cause calviniste. Pierre-Paul parle cinq langues, est fasciné par l'Antiquité et trouve lors de son premier voyage en Italie, à 22 ans, en 1600, dans ce berceau de

la Renaissance, l'expression d'une puissance picturale qu'il va faire sienne. Les choses se déroulent progressivement. Il voyage beaucoup, voit beaucoup, imite beaucoup. Ses pérégrinations l'amènent à Rome mais aussi à Florence, Gênes, Padoue, Vérone, Trévise, Parme, Bologne, Milan. Son séjour italien dure huit années.

A cette occasion, il entretient une correspondance avec un des hommes de confiance de son protecteur, le duc de Mantoue. On cherche en vain la grandeur d'âme de l'artiste. Ces lettres sont toutes des requêtes qui portent exclusivement sur l'argent. Il en manque toujours cruellement. Illustration par une missive de 1603 : « Pour ce qui est de l'argent que S.A.S. m'a envoyé, au grand déplaisir des censeurs de mon voyage, je crains bien qu'il soit insuffisant pour aller d'Alicante à Madrid. (...) Je saurai confondre quiconque m'accusera, en produisant des comptes parfaitement clairs. (...) Somme toute, j'ai partout agi en marchand. Or malgré cela, je suis arrivé à dépenser ce que j'ai dit à V.S. » Rubens confesse : il agit en marchand et il continuera.

Ces requêtes financières sont toujours assorties d'une terrible obséquiosité. En 1603 toujours, il écrit par exemple au représentant du duc de Mantoue : « J'ai renoncé en effet à avoir

une volonté et un désir personnels. Ceux de mes patrons comptent seuls pour moi. Je me recommande aux bonnes grâces de votre seigneurie et je Lui baise humblement les mains. »

Trois ans plus tard, les préoccupations sont identiques. Seul l'argumentaire diffère. Il va réaliser une commande à Rome et se doit d'en avertir son protecteur. « J'avoue en toute franchise à votre seigneurie que j'ai cédé à la nécessité, ne pouvant plus tenir mon rang à Rome, avoir une maison et deux domestiques depuis un an, avec les 140 écus que j'ai reçus, en tout et pour tout, de Mantoue depuis mon départ. » L'homme est roué. En 1607, il réalise à Rome, un tableau destiné au maître-autel de la Chiesa Nuova. Mais la toile, une fois placée, ne rend pas l'effet escompté. Il doit en réaliser une copie dans une technique différente qui jouera plus habilement de la lumière. C'est pourquoi il tente de vendre la version initiale au duc de Mantoue et déploie des trésors de persuasion qui n'ont d'égal que son toupet. « C'est de loin la meilleure toile que j'aie jamais faite et je ne me déciderai pas volontiers à faire, de nouveau, un aussi considérable effort. D'ailleurs si j'y consentais, il est bien douteux que ses résultats fussent aussi heureux. »

Outre le fait de replacer un tableau qui n'a pas trouvé la bonne destination, Rubens, dans sa grande bonté, accorde des facilités financières au duc.

« Quant au prix (il avait été fixé ici à 800 écus), je ne l'établirai pas selon cette estimation romaine, et je m'en remettrai comme toujours à la discrétion de son altesse sérénissime en Lui laissant en outre toutes les facilités de paiement qu'Elle pourrait souhaiter. Je Lui demanderai simplement en acompte les cent ou deux cents écus dont j'aurai besoin pour exécuter ma copie. »

L'offre se clôt naturellement par une formule obséquieuse : « Que votre seigneurie me pardonne l'insolence que je mets à La troubler pour cette bagatelle, qui a tellement peu d'importance en regard des graves affaires qu'Elle traite habituellement ; je sais que j'abuse vraiment de Sa complaisance. »

Rubens a en effet abusé de ses charmes épistolaires. Son altesse sérénissime n'accepte pas ce marché.

Le peintre réagit néanmoins, même dans le registre mielleux : « Bien que ma proposition n'ait pas été agréée par Son altesse sérénissime, je suis cependant aussi reconnaissant à Votre seigneurie que si mes vœux avaient été comblés.

Car je sais que Votre seigneurie a fait pour moi plus qu'on ne peut légitimement attendre d'un homme de Son rang (...) Je suis aujourd'hui certain de trouver à Rome un acheteur sérieux. » Le tableau ne sera cependant pas vendu.

En 1608 Rubens revient dans sa ville natale, Anvers.

Aux Pays-Bas, les artistes sont soumis à un régime restrictif. Le peintre est encore, de manière générale, considéré comme un artisan, soumis à une corporation, la guilde de Saint-Luc. Elle impose, entre autres, un nombre restreint d'apprentis qui sont en charge des basses besognes ainsi qu'une limitation du nombre de compagnons habilités à exécuter les copies. Mais Rubens s'affranchit de ces normes peu valorisantes. Il a des appuis de poids...

Il met en place sa « Factory ».

Non seulement emploie-t-il un grand nombre de petites mains mais encore organise-t-il leur tâche de manière précise afin qu'elles rendent une productivité maximale. « Dans l'atelier de Rubens à Anvers la division du travail est poussée très loin, avec des peintres spécialisés dans les personnages, les animaux, le paysage, la nature morte. Mais pour mener à bien une telle entreprise il faut qu'elle soit dirigée par un artiste de la trempe de Rubens, doté d'une

grande réputation et d'une large clientèle désireuse d'acquérir les produits de sa griffe[4]. »

Rubens est de retour à point nommé car les demandes affluent pour la décoration des églises de la Contre-Réforme. Le sud des Pays-Bas est revenu dans le giron hispano-habsbourgeois. On construit et on agrandit les églises, les couvents, les abbayes en les décorant de nouvelles œuvres d'art.

A Anvers, le peintre fréquente « utile ». Ainsi, la première commande importante reçue après son retour émane de la municipalité de sa ville qui lui demande une *Adoration des mages* aujourd'hui conservée au musée du Prado de Madrid. Le bourgmestre d'Anvers, Nicolas Rockox, devient son ami et protecteur. Le secrétaire de mairie, Jan Brant, devient son beau-père. Aujourd'hui encore, comme le souligne le catalogue de l'exposition de Lille en 2004, on ne finit pas de s'étonner de son succès. « Il est singulier que la riche bourgeoisie anversoise, commerçants tout comme hauts fonctionnaires, se fût si rapidement prise d'un tel engouement pour son travail. Ils lui achetaient des œuvres pour leurs propres collections, mais jouaient également les mécènes pour des œuvres destinées à des établissements religieux (...) Pour nombre de bourgeois éminents, c'est un

honneur de se faire portraiturer par Rubens[5]. »
Les commandes dépassent déjà les frontières de
son pays et les monarques européens cherchent
à posséder ses toiles. Rubens domine le marché
de la peinture d'Histoire. Il produit beaucoup et
mal aussi. C'est Paul Colin qui le dit : « On
serait épouvanté du nombre de toiles qui sont
sorties de sa manufacture de 1610 à 1620. C'est
l'époque des retables, des scènes religieuses, des
figures de saints et d'apôtres qui encombrent
aujourd'hui les musées et les galeries des grands
amateurs et qui sont, pour la plupart, un outrage
permanent à la mémoire du grand peintre. »

On peut encore aujourd'hui visiter l'atelier
– maison que le maître occupa de 1609 jusqu'à
son dernier jour. Il s'agit d'un véritable petit
palais construit sur le modèle des prestigieuses
demeures italiennes. Rubens y avait composé
un intérieur destiné à impressionner ses hôtes.
Son épouse participe elle aussi de son prestige :
Isabelle Brant est une grande bourgeoise anver-
soise d'une famille bien connue.
A la mort du peintre, un inventaire officiel
indique une collection de 324 peintures. Si
Rubens est d'une nature collectionneuse, elle se
limite, comme l'indique Paul Colin, à un « faste
prudent ». Aucune trace dans sa vie des folles et

admirables prodigalités d'un Rembrandt, ni de son insouciance. Tout est question de standing social : « Sa politique l'obligeait à se pourvoir d'une maison luxueuse et à la meubler d'objets rares. »

Dans sa demeure, il reçoit la visite des grands d'Europe, Marie de Médicis ou le roi Sigismond de Pologne. Il ont certainement admiré, comme on peut le faire aujourd'hui, la petite salle en demi-cercle décorée de colonnades en marbre de différentes couleurs et surtout, ce qu'on appelle « le grand atelier », immense espace surplombé d'une mezzanine sur laquelle le maître devait s'installer afin de donner ses directives à ses assistants. Svetlana Alpers parle de Rubens comme d'un « Artiste de cour avec un grand A » et souligne qu'il a reçu des chaînes en or des rois d'Espagne et d'Angleterre. Autrement dit, il est fait chevalier par ces grands monarques.

En 1628-1629, Rubens séjourne à la cour d'Espagne pendant six mois à l'occasion d'une mission diplomatique. Diplomate certes mais toujours peintre et businessman. Son concurrent est le « père » des *Ménines* : Diego Velasquez. De vingt ans son cadet, il occupe le poste de conservateur des peintures sous la dénomination officielle de « aposentador mayor ». A ce titre, il gère les collections du monarque qui

achète compulsivement les tableaux de Rubens.
« Rubens, à la différence de Velasquez, prospéra
à la faveur de la rivalité[6] », explique Svletlana
Alpers. Lorsque Velasquez réalise un portrait
équestre de Philippe IV qui est mal accueilli,
trois ans plus tard il est simplement retiré et
remplacé par un portrait équestre que Rubens
a réalisé lors de son séjour à Madrid. Malgré
son poste officiel Velasquez doit composer avec
l'omniprésence de l'Anversois. « Recevoir les
peintures que Philippe IV avait commandées à
Rubens devait être un travail sans fin pour
Velasquez. La simple fécondité de l'artiste fla-
mand, la force de ses peintures et l'attrait puis-
sant qu'elles exerçaient sur Philippe IV durent
le mettre au défi. » D'autant qu'il appartient à
Velasquez de les exposer...

En fait Rubens, tout au long de sa grande
carrière, se veut bien davantage qu'un peintre.
Il ne perd donc pas son temps avec ses confrères.
Le dialogue s'établit par peintures interposées
alors qu'il copie ses aînés mais semble ignorer
ses contemporains. « On sera peut-être surpris
de ne trouver aucune lettre adressée à un des
grands confrères de Rubens, ni même à un
concitoyen comme Van Dyck ou Jordaens »,

observe le biographe Paul Colin. « En fait, il semble bien que Rubens n'eut jamais de relations intimes avec eux, et qu'il vécut très séparé des artistes de son pays, uniquement préoccupé de nouer et d'entretenir des rapports avec des hommes politiques, des gens du monde ou des savants. »

L'artiste est sur tous les fronts de la production, de la politique et des affaires. Ainsi fait-il aussi commerce d'un art qui n'est pas le sien et vend des collections de tableaux au duc Wolfgang-Guillaume de Bavière par exemple.

Une des histoires qui révèle le mieux sa nature est celle de l'achat d'une collection de marbres antiques à un lord anglais, Sir Dudley Carleton. Chez Carleton il a trouvé une perversion à sa hauteur. Ce dernier est ambassadeur d'Angleterre auprès des Provinces-Unies à La Haye. Par ailleurs, comme Rubens, il fait commerce de l'art et se sert de ses relations pour s'enrichir dans le domaine. Après un séjour en Italie, il compose une collection de marbres romains, des pièces douteuses ou restaurées qu'il n'arrive pas à céder en Angleterre. Les Pays-Bas lui offrent un nouveau débouché. Rubens, qui n'a rien rapporté d'Italie, pense pour sa part que ce

groupe de sculptures anciennes peut apporter du lustre à son intérieur. Et il compte bien en faire l'acquisition contre des tableaux, pour la plupart réalisés par ses élèves. Une correspondance étoffée se noue entre les deux hommes en 1618 afin d'établir la nature de l'échange. Si l'un ment quant à l'authenticité des antiques, l'autre vante les mérites de toiles qui ne sont pas de sa main mais qu'il déclare comme telles. Rubens le diplomate tire des lauriers de la tractation. Paul Colin raconte que « les Pays-Bas entiers parlèrent de son achat, chantèrent ses louanges et menèrent un grand tapage autour de son nom, de sa fortune et de son talent ». Sept ans plus tard cependant, l'artiste réussit à revendre l'ensemble de marbres au duc de Buckingham qui était mû par des intérêts plus diplomatiques qu'esthétiques. Bénéfice de l'opération selon Paul Colin : quinze cent pour cent.

Sir Dudley aurait pu en éprouver du dépit si lui-même, trois mois seulement après l'achat des tableaux de l'Anversois, ne les avait revendus avec la mention qu'ils étaient tous de la main de Rubens. Il lui restera un seul Rubens, *Daniel dans la fosse aux lions*, qu'il donne au roi Charles Ier en 1628 en paiement d'un nouveau titre, celui de duc de Dorchester. C'est

aujourd'hui l'un des tableaux phares de la National Gallery of Art de Washington.

Ainsi donc, Pierre-Paul sort-il, comme Daniel, vainqueur de la fosse aux lions des diplomates, des peintres, des rois et des marchands. Il n'était cependant pas un saint.

Rembrandt,
golden boy de l'âge d'or

L'analyse est toujours la même.

Le pays était prospère. L'époque était à la profusion pour une élite de la société et les artistes créaient massivement pour des clients qui en demandaient toujours plus afin de garnir les murs de leurs demeures toujours plus riches.

La production en série naît ainsi, que la scène se situe à la Renaissance en Italie, au XVIIe siècle à Amsterdam ou dans les années 70 à Los Angeles. Dans cette situation, une question apparaît fréquemment dans l'esprit des amateurs : qui est véritablement l'auteur de l'œuvre ? Ou plus précisément : quel est le degré d'implication de l'artiste dans l'œuvre ? Elle se pose en ces termes pour le peintre le plus prolixe de la deuxième partie du XXe siècle : Andy Warhol. Le tout premier assistant de sa carrière, Gerard Malanga, sait faire de (bonnes) impressions sur tissu par le biais d'un pochoir et devient grâce

à cela la petite main de celui qu'on appellera le pape du Pop. Interviewé en janvier 2010[1], il confiait être le co-auteur d'une partie des œuvres des débuts de Warhol, ces portraits filmés muets qu'on appelle des « Screen Tests » : « Après l'obtention de mon diplôme à l'université, j'avais besoin d'un petit boulot pour l'été. Mon professeur d'anglais, Howard, me mit en relation avec un ancien étudiant, Leon Hecht, qui avait obtenu un certain succès comme designer de tissus. J'appris à utiliser un pochoir (silkscreen) pour les impressions des cravates à l'âge de 17 ans. Charles Henri Ford (poète et artiste multimédia), un ami d'Andy, savait que j'avais cette expérience du silkscreen et il savait qu'Andy avait besoin d'un assistant pour se servir des pochoirs. (...) Je dois dire de manière assez candide que j'étais une personne très créative avant de rencontrer Andy. Je publiais dans des magazines de poésie, je prenais des photos depuis l'enfance. Andy ne m'a pas formé, ne m'a pas créé... Mais il y avait des gens qui ne me prenaient pas au sérieux (...) Pour faire le "silkscreening" j'étais payé 25 dollars la semaine et 1,25 dollar de l'heure. Mais quant à parler de collaboration, c'est une autre histoire. L'histoire des "Screen Tests" est racontée dans des livres. C'était entre décembre 1963 et

janvier 1964. J'avais besoin d'une photo de moi mais je voulais faire quelque chose qui ne soit pas orthodoxe. J'ai pensé qu'il serait bien de faire un portrait avec un encadrement comme on les trouve dans les pellicules de films. Andy m'a fait les photos. Elles sont sorties vraiment bien. Je lui ai dit que ça serait bien d'en faire davantage. On a continué avec ça pendant environ deux ans. En avril 1967, j'ai sorti un livre appelé *Screen Tests*. C'était une sélection, modeste, de 54 portraits. Les "Screen Tests" sont une collaboration d'Andy et moi. Les gens me disent : "Pourquoi ne t'appropries-tu pas le crédit des peintures d'Andy puisque c'est toi qui les faisais ?" Je réponds : "Non c'était un travail que je faisais pour le compte d'Andy." Mais les Screen Tests c'est une collaboration officielle. Aujourd'hui, j'ai les droits sur 54 Screens Tests seulement. Grâce au livre publié en 1967. »

Aujourd'hui Warhol, hier bien d'autres...
La question de l'attribution se pose de manière aiguë pour l'un des artistes les plus illustres de toute l'histoire de l'art. Un peintre qui a atteint un tel degré de postérité que son seul prénom suffit à le nommer : Rembrandt. Rembrandt Harmenszoon van Rijn (1606-1669), géant de l'école hollandaise du XVIIᵉ siècle, est

à certains égards le produit de son époque et de son pays. La Hollande est alors la première puissance commerciale d'Europe, donc du monde. Sa Bourse est la première de la planète. Sa marine domine les mers et son « empire » marchand s'étend du Brésil à Java. En 1640, dans son journal de voyage, l'Anglais Peter Mundy note : « Quant à l'art de la peinture et l'affection des Gens pour les tableaux, il n'a d'égal auprès d'aucun peuple... Pratiquement tous ici s'évertuent à orner leurs maisons d'œuvres coûteuses. »

A propos de la peinture de cette période, on parle du « siècle d'or ». Et pas seulement parce que la couleur du métal précieux y est souvent présente. L'or est aussi celui qu'on fait avec les tableaux.

Rembrandt aime l'argent. Rembrandt est collectionneur d'œuvres d'art. Rembrandt achète une vaste et belle maison. Rembrandt va donc produire. Svetlana Alpers, ancien professeur à l'université de Berkeley, a écrit un ouvrage « définitif » sur le mode de production de l'artiste[2]. Elle souligne qu'au début du siècle, le corpus de son œuvre était évalué « à un millier de tableaux environ. Par la suite, les spécialistes ont ramené ce nombre à 700 puis à 630 et enfin

à 420 ; et les travaux conduits actuellement à Amsterdam par le projet de recherches sur Rembrandt réduiront encore ce chiffre ». Dans le petit monde de l'art, cet écrémage sévère de la production d'une des plus grandes légendes de la peinture a conduit à des traumatismes retentissants. Le *Sunday Times* de Londres titrait par exemple en 1986 : « Les tableaux de la reine sont des faux ». L'une des peintures les plus connues du maître du clair-obscur, qui a donné lieu à des cascades de propos dithyrambiques, est *L'Homme au casque d'or* aujourd'hui exposée à la Gemäldegalerie de Berlin. Jakob Rosenberg, autorité de l'histoire de l'art pour Rembrandt, écrivait à ce sujet en 1948 : « Comme dans le cas de toutes les œuvres majeures de Rembrandt, chacun sent ici que la réalité se fond dans la vision et que ce tableau, par sa flamme intérieure et ses harmonies profondes, est plus proche des effets de la musique que de ceux des arts plastiques. »

On en déduira que la flamme intérieure brille d'abord chez celui qui regarde. Car une étude radiographique de l'œuvre donne un verdict différent. *L'Homme au casque d'or* n'est pas une œuvre majeure de Rembrandt, tout simplement parce qu'elle n'est pas de sa main. Cela dit, à la suite de cette désattribution « dramatique », un

spécialiste berlinois observait encore qu'il s'agissait d'« une œuvre originale à part entière, dotée d'une valeur propre ».

Ordinairement, dans la tradition de l'atelier des peintres, les élèves suiveurs et autres copistes sont considérés comme des petites mains « sans âme ». L'atelier est un lieu de production inspiré d'une usine, une « Factory » comme dirait Andy.

Mais Rembrandt se distingue des pratiques habituelles. Il veut produire beaucoup mais toujours bien. Ses toiles doivent être vivantes. Il ne va donc pas apprendre à ses élèves à faire des copies serviles mais à peindre comme lui, dans son style, dans un esprit rembranesque. De l'art de faire des copies authentiques…

Le sujet de Rembrandt et de ses élèves est à ce point complexe que le Getty Center de Los Angeles lui a consacré une exposition entière en 2009[3]. Dans le catalogue, l'historien allemand Holm Bevers estime qu'au cours de la quarantaine d'années de sa carrière, Rembrandt a employé des élèves venant non seulement de Hollande mais encore d'Allemagne, de Flandres et du Danemark. « Très peu de choses sont connues sur son mode d'enseignement (…) Travailler sous les ordres d'un maître après une formation préliminaire était une chose assez

commune en Hollande. Les élèves de Rembrandt s'appropriaient le style du maître et l'assistaient ; l'une de leurs tâches dans les premières années de l'atelier, entre les années 1628 et 1630, consistait à produire des copies de sa production pour le marché (...) L'atelier de Rembrandt semble avoir fonctionné plutôt comme une académie informelle bien différente du système de l'apprentissage alors prédominant en Hollande. »

L'âge d'or est l'objet de récits précis et Arnold Houbraken (1660-1719) décrit « le grand théâtre des artistes et peintres néerlandais » dans lequel il ne manque pas de présenter la « Factory » de Rembrandt. « Pour ses hôtes et apprentis, il louait un local sur Bloemgracht, dans lequel chacun d'eux se voyait attribuer un petit cube délimité par du papier ou de la toile afin que chacun puisse peindre sur modèle sans perturber les autres. L'atelier des copistes est une petite industrie du talent. Pour le maître, ce recrutement présente au moins deux avantages. L'artiste en herbe constitue une main-d'œuvre bon marché. Et même mieux puisque pour faire partie de son atelier, sa famille doit débourser une somme annuelle conséquente qui interdit d'ailleurs la participation d'élèves de modeste extraction[4]. »

On sait que le maître se représente lui-même dans ses toiles plus souvent que d'autres peintres de son époque. Ses autoportraits sont évalués à une cinquantaine de tableaux, vingt gravures et une dizaine de dessins. Mais il fait souvent réaliser par ses « petites mains » de l'atelier des copies de ses autoportraits. Svetlana Alpers pose alors la question : « Quel genre d'œuvre est un autoportrait réalisé par une autre personne ? Un capital », répond-elle en quelque sorte en écrivant : « L'investissement que Rembrandt fit en lui-même demeure une opération profitable. »

En fait, Rembrandt investit en lui-même, au propre comme au figuré.

Au XVIIIᵉ siècle, Jean-Baptiste Descamps, qui écrit une *Vie des peintres flamands, allemands et hollandois*, résume en ces termes que Rembrandt n'aime que trois choses : la liberté, la peinture et l'argent. Son objectif n'est pas de côtoyer les riches et les puissants. Les recherches récentes à son sujet le prouvent trois siècles plus tard.

Il s'agit d'un artiste d'une ambition démesurée dont le monde se limite pourtant à l'atelier. Il est né à Leyde en 1606 d'un père meunier, a étudié et exercé dans sa ville natale

avant de s'installer en 1631 à Amsterdam. 36 kilomètres séparent les deux cités. Il n'ira jamais beaucoup plus loin. Tout juste quelques dessins témoignent de son goût pour les promenades à la périphérie de la ville. Contrairement à Dürer ou Rubens, et bien qu'il soit fortement influencé par la peinture italienne, Rembrandt n'effectue aucun voyage lointain. Il se marie trois ans après son arrivée à Amsterdam avec Saskia, la nièce d'un personnage important du monde de l'art à Amsterdam, le marchand Van Uylenburgh, et pose alors les fondements d'une existence qui restera quasi identique jusqu'à sa mort en 1669. C'est au sein de son atelier que le maître voyage grâce à son esprit et à de prodigieuses collections qui comprennent des tableaux de ses contemporains, des gravures qui reproduisent des œuvres de maîtres de la Renaissance mais encore un cabinet de curiosités constitué entre autres de spécimens de la flore et de la faune. Il achète, accumule et revend au gré de ses fortunes et déboires financiers. Peut-être aussi par désir de faire des plus-values.

L'artiste est un familier des salles de vente. C'est là semble-t-il qu'il aurait agi pour maintenir élevée la cote d'une de ses propres gravures, un *Jésus prêchant*. Le collectionneur d'estampes français Pierre-Jean Mariette raconte

l'anecdote. Il précise que Rembrandt n'avait pas « besoin » de cette gravure dont il possédait la planche gravée et d'autres épreuves du même sujet. Il cherchait plutôt à raréfier le nombre de ses œuvres en circulation afin d'en augmenter la valeur.

Une manière tout à fait moderne de défendre son statut en soutenant sa cote.

A Amsterdam, il est arrivé à plusieurs reprises que Rembrandt le collectionneur défraie la chronique par ses acquisitions pour des sommes d'argent déraisonnables. Par exemple, il achète aux enchères pour un montant qu'on qualifierait aujourd'hui de record, 179 florins, une gravure de Lucas Van Leyden, un peintre du XVIe siècle qui exerçait à Leyde, comme son nom l'indique.

Un agissement de passionné ? Evidemment, les historiens pourront comprendre en quoi Rembrandt graveur était touché par le travail remarquable de son prédécesseur et compatriote. Mais le biographe du XVIIe siècle Filippo Baldinucci donne à ce geste une portée plus philosophique. Selon lui, Rembrandt cherche à accorder plus de crédit à la profession : « per mettere in credito la professione ». Autrement dit : comment accepter qu'une œuvre majeure parte pour une somme modeste si l'on veut que

109

son propre travail parte pour un prix élevé ? La vente publique a donc, si l'on en croit Baldinucci, dans l'esprit de Rembrandt, un rôle d'exemplarité. La cote fait foi.

Curieusement, si le maître a le désir de posséder gravures ou peintures de ses prédécesseurs, il n'en a pas pour autant le désir de les copier. Selon Svetlana Alpers, il veut jouir de la possession comme un véritable collectionneur. En outre ces mêmes œuvres jouent un rôle d'émulation. Celui qui consiste chez l'artiste à dépasser la référence.

Mais, à cette époque et dans ce pays, le statut de collectionneur passionné nécessite des moyens très importants. Le fils du meunier doit assumer ses passions en vendant beaucoup ou cher.

Au XVII^e siècle aux Pays-Bas, deux marchés coexistent. Le « commun » de type décoratif côtoie une peinture dite « fine » (fijn schilderij) qui devient à la mode dans les milieux aisés après le milieu du siècle. C'est évidemment à ce groupe qu'appartient la production de Rembrandt. Dans la première catégorie, les peintures vite réalisées se négocient pour 10 à 20 florins en moyenne. Elles permettent aux artistes d'avoir un fonds permanent à céder.

Dans la seconde, les prix atteignent 100 florins et davantage. Le « peintre fin » qu'est Rembrandt met un temps certain à exécuter un tableau. Couramment, il demande donc à son commanditaire de lui avancer l'argent correspondant à l'œuvre en gestation ou de lui consentir un prêt remboursable en tableaux. C'est ainsi que vont naître des montages financiers complexes attachés à la production de Rembrandt mais aussi à ses achats d'œuvres d'autres artistes.

Il arrive que ce dernier ait la main heureuse. Ainsi en octobre 1631, il achète un tableau de Rubens – son contemporain anversois qui va mourir neuf ans plus tard – représentant *Héro et Léandre* pour 424,5 florins. Sept ans plus tard, il le revend au marchand Lodewijck Van Ludick pour 530 florins. Selon l'historien John M. Montias, le rendement de cet investissement est tout à fait satisfaisant : 3,2 pour cent par an. Certains spécialistes en ont conclu que Rembrandt avait parié sur l'augmentation de la cote de Rubens.

En 1653, c'est le même Van Ludick qui garantit le prêt de 1 000 florins consenti à l'artiste par un jeune marchand et protecteur des arts du nom de Jan Six.

1656 : Rembrandt se déclare en faillite. Pour la petite histoire, c'est grâce à cet événement malheureux qu'on connaît le contenu des collections de Rembrandt. Car la justice ordonne un inventaire précis de ses biens. Mais c'est aussi à cette occasion que Van Ludick doit s'acquitter de son obligation : restituer la dette. Il va établir un accord avec le maître afin de se faire rembourser sur ses gains futurs. L'obligation passe de main en main pour finalement arriver chez un grand collectionneur de l'époque, Herman Becker.

L'artiste est connu pour sa raideur dans ses relations humaines, y compris avec ses bienfaiteurs. C'est ce comportement qui l'aura conduit à sa perte.

Ainsi le jeune Jan Six, qui deviendra par la suite bourgmestre, commande à Rembrandt son portrait. Le peintre s'engage aussi à lui vendre trois tableaux qu'il a réalisés dans les années 1630. 1653 : il lui prête les 1 000 florins. 1654 : Rembrandt réalise un portrait gravé de Six. 1656 : Six se marie et demande à un autre artiste de réaliser le portrait de son épouse. La même année, il transfère sa créance à une autre personne. « C'en était fini de l'amitié et du mécénat », conclut Svetlana Alpers, avant d'expliquer que

Six a essayé en vain d'entraîner Rembrandt dans le monde.

« L'histoire de Rembrandt est faite de dettes contractées et d'emprunts reconduits qui circulent comme autant de bouts de papier représentant les œuvres d'art où l'argent est à recouvrer. Le peintre était toujours à court d'argent et disposé à promettre des toiles ou des gravures en règlement de ses dettes. » Mais épris avant tout de liberté, il ne se laisse pas « tenir en laisse » par un bout de papier. « Lorsque les obligations de peindre se font trop pressantes à son goût, le maître trouve une solution radicale : laisser la composition inachevée. »

L'historienne américaine poursuit : « Il existait donc ce que l'on pourrait décrire comme un marché restreint mais fort actif de billets à ordre du peintre, ce qui, étant donné le caractère problématique du paiement ou de la réalisation d'un tableau par le maître, supposait le même esprit de spéculation que celui qui animait les Hollandais qui s'intéressaient aux tulipes ou aux activités de la Bourse d'Amsterdam. » Rembrandt spécule sur sa propre production, ce qui lui permet de maintenir un certain train de vie.

Un boursicoteur de ses propres toiles. Svetlana Alpers conclut : « Ses relations avec ses

clients se caractérisaient par une économie fondée sur l'argent et le système de marché, plutôt que sur les obligations contractées auprès de mécènes. »

Rembrandt n'a ni la patience, ni la curiosité, ni l'entregent d'un Rubens. Maître en son propre royaume, c'est-à-dire son atelier rempli de richesses susceptibles de nourrir son esprit, c'est là qu'il exerce son pouvoir et donne l'impression d'hypothéquer son avenir.

Rembrandt est, dans son genre, un « golden boy » de l'âge d'or hollandais.

Canaletto,
le stratège de l'export

La Chine est grande. La Chine est puissante. La Chine est prometteuse. Et une poignée de plasticiens de ce grand pays, remarqués pour leur travail dès les années 90, se place désormais au sommet du podium des enchères de l'art actuel.

Alors que la Chine n'avait pas encore ouvert les vannes du capitalisme, ces peintres, photographes et sculpteurs dénonçaient comme il sied en Chine, c'est-à-dire à mots voilés ou par des principes symboliques, une société communiste tentaculaire dans laquelle l'individu avait du mal à trouver sa place. Pour réussir, et le mot a un sens puissant dans l'ancien empire du Milieu, les créateurs ont dû faire preuve non seulement d'un sens des affaires aigu mais encore d'une création compréhensible et identifiable par les nouveaux acheteurs. Au moment de la rédaction de cet ouvrage, le classement des records place en seconde position des adjudications dans le

domaine chinois contemporain, un natif de la province du Hubei, Zeng Fanzhi, né en 1964. Une de ses toiles peinte en 1996 a été adjugée en 2008 à Hongkong pour 8,5 millions de dollars. Il aura donc fallu seulement douze ans pour que ce peintre atteigne le panthéon des records. Zeng Fanzhi a marqué l'histoire récente par sa série des masques. Dans ses peintures figuratives aux couleurs contrastées, il représente dans des contextes désolés ou artificiels des personnages tous affublés d'un faciès identique : un masque blanc grimaçant. L'image cauchemardesque d'une inadéquation de l'homme à la société actuelle. Une image qu'il a répétée à satiété pendant plusieurs années. Naturellement, on serait en droit de penser que les collectionneurs chinois sont à l'origine de ces prix exceptionnels qui ont amené Zeng Fanzhi à devenir l'artiste « le plus cher ». Cependant, il existe un fait marquant auquel est confronté l'observateur du marché en Chine. Les véritables collectionneurs y sont encore peu nombreux. On y trouve certes des acheteurs, le plus souvent des spéculateurs, mais peu d'intervenants impliqués sur le long cours. La quasi-intégralité du succès d'un Zeng Fanzhi trouve sa source dans le soutien occidental. Ce sont les amateurs de l'Ouest qui, spéculant sur le réveil du goût des Chinois pour

l'art actuel de leur pays, ont valorisé, à tous les sens du terme, les artistes de l'ex-empire du Milieu. Et c'est un galeriste occidental installé de longue date à Shanghai, le Suisse Lorenz Helbling, qui a le premier défendu – et cela jusqu'à aujourd'hui – les intérêts de l'artiste dans son propre pays. Depuis lors Zeng Fanzhi a pris son envol. La puissante galerie de New York Acquavella l'a pris sous son aile en 2009. C'est maintenant au tour de la « multinationale » Gagosian Gallery de défendre les couleurs de l'artiste. En mai 2011, l'un des collectionneurs occidentaux les plus médiatiques du monde, par ailleurs propriétaire de la puissante maison de vente Christie's, l'homme d'affaires français François Pinault, organisait à Hongkong sous l'égide de sa fondation et en l'honneur du peintre une grande exposition de ses nouvelles œuvres dans un espace loué à cet effet, situé dans le même bâtiment que la foire d'art contemporain, Art HK. A cette occasion François Pinault ne cachait pas son admiration pour l'artiste qu'il qualifiait de « Pollock du XXIe siècle ».

Au XVIIIe siècle à Venise, il existait aussi un Zeng Fanzhi version Sérénissime défendu par les principaux « consommateurs d'art » de l'époque, autrement dit les Anglais.

Giovanni Antonio Canal dit Canaletto (1697-1768) avait lui aussi son Lorenz Helbling, en la personne d'un courtier anglais installé à Venise, Joseph Smith. Le peintre avait aussi ses protecteurs étrangers puissants sur le modèle de François Pinault.

Peignons le contexte par petites touches précises comme Canaletto savait si bien le faire.

L'Italie, royaume de l'art mondial, n'a plus les moyens de sa création dès la fin du XVIIe siècle.

Dans son livre de référence *Mécènes et peintres : l'art et la société au temps du baroque italien*[1], Francis Haskell consacre tout un chapitre au déclin du grandiose mécénat romain. Lorsqu'en 1645 Poussin débarque à Rome juste après la mort du pape Urbain VIII, il écrit : « Les choses de Rome ont bien changé et nous n'aurons point de faveur en cour. » Crise économique, nouvel équilibre des pouvoirs à l'échelle du continent, affaiblissement de familles puissantes en Italie mais encore peste et famine se conjuguent pour redistribuer la donne stratégique et économique en Europe. Cependant, la même Italie reste une pourvoyeuse massive de tableaux. Depuis les débuts de la Renaissance, la suprématie de l'art de ce pays n'a jamais été remise en question. Ce sont les étrangers qui

« absorbent » la production. Haskell souligne :
« A la fin du siècle, peu nombreux étaient les
artistes italiens qui ne vivaient pas pour une
large part des commandes de l'étranger. Cer-
tains d'entre eux résidaient dans leur ville natale
tout en peignant pour les princes allemands et
les vice-rois d'Espagne. En faisant jouer leurs
mécènes les uns contre les autres, Italiens contre
étrangers, ces artistes pouvaient exiger des
conditions exorbitantes. »

A Venise, au début du XVIIIᵉ siècle, la richesse
se concentre dans les mains de quelques-uns et
le peintre Giambattista Tiepolo (1696-1770),
un contemporain de Canaletto connu pour ses
fresques dans les palais de la Sérénissime, vend
au plus offrant le charme de ses odes aux nobles
familles. Il déclare explicitement : « Les peintres
doivent s'arranger pour réussir dans les œuvres
grandes, c'est-à-dire dans celles qui peuvent
plaire aux seigneurs nobles et riches, parce que
ce sont eux qui font la fortune des artistes de
profession, et non pas l'autre sorte de gens, qui
ne peut acheter des tableaux de grande valeur.
D'où il suit que l'esprit du peintre doit toujours
tendre au sublime, à l'héroïque, à la perfec-
tion. » Tiepolo aurait pu dire plus simplement :
« Honorons les riches par notre peinture car ce
sont eux qui nous paient. »

C'est dans cette atmosphère d'un mercanti-lisme exacerbé qu'évolue Canaletto. Venise, la cosmopolite renommée pour ses plaisirs, va devenir la plateforme d'un marché à l'export pour un certain genre de tableaux. Prostitution de l'art, prostitution des femmes... Francis Haskell remarque : « C'était une ville dont les palais regorgeaient, comme nulle part ailleurs en Europe, de chefs-d'œuvre facilement appréciés pour leur beauté sensuelle, tout comme les courtisanes y étaient renommées pour leurs charmes. Il n'est guère surprenant qu'ils aient voulu garder en peinture, afin de l'emporter dans leurs royaumes nordiques et guerroyants, le souvenir de la ville et de ses femmes. »

Canaletto ne peint pas des femmes mais les rues hantées par les souvenirs de ces dernières. Il est le fils d'un décorateur de théâtre et il a usé ses premiers pinceaux dans cette discipline. En fait, ce qu'il va peindre tout au long de la cinquantaine d'années de sa carrière ressemble étrangement au décor d'un théâtre de plein air hors du commun, celui de Venise. Il est connu et célébré pour avoir représenté les charmes architecturaux de la cité des Doges. Ses toiles sont de grandes constructions urbaines aux formes géométriques remplies d'une multitude de détails qui les rendent fascinantes. Beauté de

loin. Prouesse picturale de près. La visite de Venise fait alors partie d'un parcours obligé dans l'éducation des gentilshommes qu'on appelle « le Grand Tour ». Et ses représentations peintes constituent, pour les plus fortunés d'entre eux, des souvenirs de ce périple, doublés d'un témoignage de la légendaire maestria picturale italienne. Dans les débuts de sa carrière le peintre s'inspire de vues romaines mariées à la précision de certaines compositions hollandaises. Il aime alors à pimenter ses paysages urbains d'un réalisme populaire vénitien. Dans une peinture datée de 1723, *Le Rio des mendiants*, aujourd'hui conservé à la Ca' Rezzonico de Venise, on voit une petite artère qui est le point de rencontre des miséreux locaux. Dans une autre de 1725, *Campo San Vidal et Santa Maria della Carita*, qui appartient aux collections de la National Gallery de Londres, c'est encore la populace qui est l'héroïne[2]. Elle est personnifiée par le chantier des tailleurs devant lequel se déroule une scène familiale – une maman qui gronde un enfant qui fait pipi. Il y a du facétieux là-dedans. Mais à partir de 1727, fini les scènes mignonnes et familières. Canaletto est désormais guidé par celui qu'on appellerait aujourd'hui son « manager », autrement dit son « mécène-marchand » : l'Anglais Joseph Smith.

La nouvelle verve de Canaletto est explicite-
ment commerciale. Sa palette est nettoyée de
toutes les scènes dérangeantes. La Venise de
Canaletto sera dorénavant celle des cieux
immenses, des fêtes somptueuses, du Grand
Canal toujours plus grand et des édifices repro-
duits avec une précision chère aux scientifiques.
Il utilise la « chambre optique » ou « camera obs-
cura » pour copier le réel plus rapidement et
joue avec habileté sur les effets de perspective.

Des vues architecturales, des vues inventées,
à la rigueur rêvées mais des paysages, toujours
des paysages, rien que des paysages. Canaletto
est connu pour cela, et il ne s'aventurera jamais,
tout au long de sa carrière, sur des terrains
incertains qui pourraient risquer de ne pas pro-
duire d'argent. Tout juste le catalogue rai-
sonné de l'artiste[3] indique-t-il une nature morte
« commise » en Angleterre alors qu'il produit un
petit fascicule illustré sur la demeure du duc de
Saint-Albans.

Cependant, son avidité à gagner de l'argent
ne date pas de Smith. Elle est simplement ren-
forcée par l'intervention du courtier britan-
nique.

On le constate grâce à un témoignage du mar-
chand irlandais Owen McSwiny, premier de ses

intermédiaires, qui vend des œuvres euro-
péennes aux lords anglais. Il écrit à son propos :
« C'est un cupide et un avide et parce qu'il a de
la réputation, les gens sont heureux d'avoir de
lui n'importe quoi et à son prix. » Francis Has-
kell précise l'échelle montante des prix prati-
qués par le peintre dès ses jeunes années : « La
rumeur donnait les Foscarini pour la famille la
plus riche de la ville avec un revenu annuel de
32 000 zecchini (…) Dès le début de sa carrière
Canaletto voulait vingt-deux zecchini d'un
tableau ; dix ans plus tard il en demandait cent
vingt zecchini. »

Joseph Smith, trait d'union entre le chantre
d'une Venise des rêves et l'Empire britannique,
est considéré par Francis Haskell comme « le
plus grand patron d'art de son époque ». Il s'est
établi au début du XVIIIe siècle à Venise où il
exerce à deux reprises la fonction de consul.
Smith est un collectionneur invétéré : pierres
précieuses, livres, peintures… En 1762 il vend
la plupart de ses tableaux et la quasi-intégralité
de sa bibliothèque au roi George III d'Angle-
terre. Et aujourd'hui encore 53 toiles de Cana-
letto et 142 dessins restent comme un souvenir
de Smith dans les collections d'Elisabeth II. Son
palais du Grand Canal est le rendez-vous des
nobles et des intellectuels. Et c'est de là que part

la production pléthorique du peintre des « vedute » vers les châteaux d'outre-Manche.

Canaletto pour les Anglais n'est pas simplement un peintre. Il est celui qui a inventé Venise.

Témoignage du docteur Burney en 1770 lorsqu'il découvre la Sérenissime dans son état naturel : « Nous formons des idées si romanesques de cette ville qu'elle n'a pas du tout répondu à mon attente quand je l'ai approchée, surtout après avoir regardé la vue de Canaletti. »

L'artiste est semble-t-il un temps lié par un contrat d'exclusivité à son marchand. Comme aujourd'hui Zeng Fanzhi pourrait l'être avec Larry Gagosian. Le catalogue raisonné de l'artiste cite le témoignage du comte suédois Charles-Gustave Tessin qui visite Venise en 1735 et 1736 et écrit en français : « Canaletti, Peintre de Vües, fantasque, bourru, Baptistisé, vendant un tableau de cabinet (car il n'en fait point d'autres) jusqu'à 120 sequins et étant engagé pour 4 ans à ne travailler que pour un marchand Anglais nommé Smitt. »

Avec Joseph Smith, la production trouve un circuit commercial orienté à cent pour cent à l'export. En 1733 un guide consacré aux peintures vénitiennes évoque Canaletto mais ne cite aucun de ses travaux à Venise. « Peut-être parce

qu'aucun d'entre eux n'appartient à des Vénitiens », commente William G. Constable, l'auteur du catalogue raisonné de l'artiste. L'écrivain français Charles de Brosses dit le président de Brosses, qui fit un récit devenu fameux de son voyage en Italie entre 1739 et 1740, s'attarde sur le sujet Canaletto et particulièrement sur le développement habile de son marché : « Pour le Canaletto, son métier est de peindre des vues de Venise ; en ce genre, il surpasse tout ce qu'il y a jamais eu. Sa manière est claire, gaie, vive, perspective et d'un détail admirable. Les Anglois ont si bien gâté cet ouvrier, en lui offrant de ses tableaux trois fois plus qu'il n'en demande, qu'il n'est plus possible de faire de marché avec lui. »

Pour Canaletto, le Grand Canal est la voie royale vers le succès...

Dans la première partie de sa carrière, celle qui permet son accession à la renommée, il développe exclusivement cette thématique. Son effort porte sur la topographie et la minutie. Constable résume : « Les détails et les descriptions précises sont la règle. Les ciels de tempête sont remplacés par ceux d'un bleu serein, dans lesquels les nuages blancs et lumineux flottent ; la lumière moelleuse baigne chaque chose, avec des ombres dramatiques, pleines de lumières réfléchies. Canaletto a peint la Venise d'or, celle

dont les touristes aimaient à se souvenir. Dans le même temps il continue systématiquement à élargir l'étendue de ses sujets en couvrant tous les aspects du Grand Canal, en y incluant nombre d'églises et de campi moins familiers, en rapprochant dessins et peintures de même format pour former des séries qui pourraient être exposées comme un ensemble sur un mur ou dans une pièce. »

A la fin des années 1720, Canaletto trouve un nouveau sujet porteur : il élargit son répertoire aux cérémonies grandioses pour lesquelles la cité est célèbre.

Là encore il s'agit de trouver des débouchés inédits. Car les participants à ces différentes manifestations sont naturellement désireux de repartir avec un souvenir sur toile.

La réception de l'ambassadeur de France, la réception du comte de Manchester au palais ducal, une régate sur le Grand Canal, le retour du *Bucentaure* au Molo… Autant de thèmes qui permettent un foisonnement de personnages minuscules et colorés dans un contexte luxuriant représenté avec minutie sous un ciel immense. Pour William G. Constable : « Dans les années 1735, Canaletto le topographe avait atteint sa pleine maturité et avait produit la majorité de ses meilleurs travaux. »

Il arrive à une maestria inégalée dans la construction de ses effets. « Le matériau d'une vue conventionnelle et ordinaire était manipulé par de légers changements dans la proportion des bâtiments, par les arrangements de lumières et d'ombres et l'usage discret des ombres des nuages, et par la disposition de bateaux, d'étals de marché, de personnages afin de devenir une conception harmonieuse et équilibrée. » De ce fait un seul thème peut donner lieu à une infinie variation de tableaux. Canaletto doit produire vite pour répondre à la demande.

Il maîtrise donc des recettes propres à créer les effets caractéristiques de ses « vedute ». Comme dans un atelier de production industrielle, il emploie des assistants, chacun attaché à l'exécution d'une tâche précise. Mises bout à bout elles donnent la composition.

Produire beaucoup certes, mais en s'adaptant toujours à la demande. Car la guerre de succession autrichienne est déclenchée en 1741 et l'année suivante, des opérations militaires sont déployées en Italie. Conséquence : l'afflux de touristes est considérablement ralenti.

Avoir Smith pour « manager » offre un avantage majeur : rester prospère quels que soient

les troubles conjoncturels. Le Britannique est un habile homme d'affaires.

Il suggère à Canaletto une production alternative composée de gravures, ainsi que de nouvelles thématiques dans le style du « capriccio », des sujets romains, des vues de La Brenta et de Padoue. On trouve encore aujourd'hui les témoignages de cette stratégie au château de Windsor avec trente de ces « caprices », six grandes peintures de monuments romains et trente dessins de Padoue et La Brenta ainsi qu'une collection complète de gravures. Si certains doutent encore du fait que la muse de Canaletto soit celle des finances, il suffira de lire le commentaire qu'en fait l'auteur de son catalogue raisonné. « Le travail romain n'est pas le meilleur de Canaletto. Il tend à être dur et mécanique. La plupart a été conçue pour Smith comme un bouche-trou plutôt que comme le lancement délibéré d'un nouveau domaine important. »

« Bouche-trou » : on trouve des qualificatifs plus laudateurs pour caractériser l'inspiration d'un artiste.

Finalement, si les clients ne viennent plus à lui, Canaletto ira à ses clients. En 1746 le voici donc parti pour Londres, à la rencontre de la demande, mais pas seulement. Un observateur

de la vie artistique anglaise, George Vertue, le bien nommé, souligne le sens des affaires tous azimuts du vedutiste : « A la tête d'une confortable fortune [il] en a même apporté la plus grande partie pour la placer en Bourse ici pour plus de sécurité. Ou pour de meilleurs intérêts qu'à l'étranger. »

Canaletto va séjourner une dizaine d'années à Londres et dans la campagne anglaise avec quelques allers-retours vers sa cité d'origine. Afin de faire connaître sa nouvelle production – « un matériau anglais dans un cadre italien », résume Constable – il publie vers 1749 dans un journal britannique une publicité ainsi rédigée : « Le signor Canaleto invite tout gentleman qui en sera heureux de venir à sa maison afin de voir un tableau fait par lui représentant une vue de St James's Park. Dont il espère que de quelque manière il méritera leur approbation, toute matinée ou après-midi. »

En 1751, toujours désireux de tenir au courant son public de ses avancées en matière de vues anglaises, il fait paraître l'annonce suivante : « Signior Canalletto informe qu'il a peint une représentation du Chelsea College, de Ranelagh House et de la Tamise, qui, si d'aucun gentlemen et autres lui font la faveur de venir les voir, il les accueillera à son logement chez

Monsieur Viggan, pour quinze jours à partir d'aujourd'hui. » La campagne de promotion du Signior est fructueuse et il fait le tour des nobles demeures anglaises qui réclament des vues exclusives. Le collectionneur français Pierre-Jean Mariette commente : « Il a fait deux voyages à Londres et il a rempli ses poches de guinées. »

D'ailleurs son spectaculaire succès outre-Manche a laissé des traces jusqu'à aujourd'hui. Pas moins de deux cents Canaletto sont toujours la propriété, deux siècles et demi plus tard, de collections privées ou publiques en Grande-Bretagne. Il s'agit selon le marchand Charles Beddington de plus de la moitié de la production totale de l'artiste.

A Londres, le Vénitien Canaletto résidait précisément Silver Street, Golden Square, autrement dit rue de l'argent, place de l'or. Jamais on ne connut meilleure adresse pour un peintre businessman.

Chardin,
l'homme qui aimait à se répéter

Unique : l'œuvre d'art unique. Le mythe de l'Art avec un grand A est nourri par une croyance selon laquelle c'est grâce à son caractère unique que l'œuvre d'art est exceptionnelle. Un objet du sacré. Au XXe siècle, le pape du Pop, le pape de l'art commercial, s'est ardemment attaqué à la destruction de cette légende. Quelques années avant 1970 et les fantasmes du chanteur de funk mythique James Brown se prenant pour une « Sex Machine », Andy Warhol, l'ancien petit gars complexé de Pittsburgh, l'homme à la perruque et aux maladies de peau, avait lui aussi émis le vœu d'être une machine. Pas une machine de sexe car en la matière ses pratiques ou ses non-pratiques restent troubles. Là où Warhol excelle, c'est dans son travail sur l'équivoque de sa production artistique. Il a su marier avec maestria la notion d'unique et la notion de multiple. Son

principe du pochoir ou « silkscreen » est astu-
cieux. Le passage de la couleur sur l'image pré-
découpée est différent à chaque fois. Chaque
œuvre est donc « une » mais avec une trame
toujours identique. Lui-même raconte sa décou-
verte technique : « Pour faire de la sérigraphie,
on prend une photo, on l'agrandit, on la trans-
fère sur la soie à l'aide d'une couche de gélatine
puis on applique la couleur dessus. La couleur
traverse la soie mais pas la gélatine. On obtient
ainsi une image qui est toujours la même, mais
toujours légèrement différente. C'était si simple,
si rapide et avec une part de hasard. J'étais
emballé[1]. »

Apparemment, Jean Siméon Chardin est le
contraire d'Andy Warhol, deux siècles plus tôt.
Il est né en 1699 à Paris et mort en 1779 à Paris.
Il est ce qu'on peut imaginer de plus éloigné de
l'idée qu'on se fait de l'artiste flamboyant. Pas
de grande initiation italienne – passage obligé
pour être un artiste « illustre » à cette époque.
Pas de vie extraordinaire. Son monde à lui, tout
au long de sa longue et laborieuse existence, se
limite à un périmètre très circonscrit, entre la
rue de Seine où il a vu le jour, les rues Princesse
et du Four où il occupe plusieurs logements et
le Louvre qu'il habite à partir de 1757. Deux

femmes dans sa vie, un veuvage… Il a la réputation d'être fainéant et exerce dans deux domaines de la peinture que la bonne société des beaux-arts considère comme mineurs : la nature morte et la scène de genre. Portrait d'un loser du XVIIIe siècle ? Nous en sommes loin.

On estime à plus de mille le nombre de toiles qu'il aurait exécutées et Diderot, l'auteur fameux de l'*Encyclopédie*, roucoule de plaisir à la vue de son œuvre : « Vous revoilà donc, grand magicien, avec vos compositions muettes… comme l'air circule autour de ces objets… C'est une vigueur de couleurs incroyable, une harmonie générale, un effet piquant et vrai, de belles masses, une magie de faire à désespérer. »

Le handicap apparent de Chardin pour devenir un grand artiste tient à sa spécialité. A Paris au XVIIIe siècle, c'est l'Académie qui tient tout le système créatif. Elle a mis en place une doctrine unanimement acceptée, « la hiérarchie des genres ». On juge d'une œuvre selon son sujet : au sommet, la peinture d'Histoire qui met en scène les actions de l'homme et ses passions. Puis viennent le portrait, la scène de genre, la nature morte et le paysage. Une fois par an puis une fois tous les deux ans, le grand rendez-vous – aussi incontournable que la Fiac à Paris ou la Frieze Art Fair à Londres aujourd'hui – c'est le

133

Salon. Il s'ouvre le 25 août, jour de la Saint-Louis, fête du roi. Pendant vingt jours, sont exposées dans le salon Carré du Louvre les peintures des académiciens. Chardin n'a pas été formé par l'Académie mais il y est accepté. Il se plie aux règles, assiste aux séances avec régularité et devient conseiller puis trésorier. C'est même à lui que va revenir la charge d'accrocher les œuvres de ses confrères. En fait, Jean Siméon est un habile tacticien et il a la patience pour lui. Certes, à ses débuts il aura été piètre peintre d'Histoire. Mais il a appris à s'orienter judicieusement vers les domaines « subalternes » dans lesquels il excelle. La force de son œuvre tient à son désir de faire du vrai. Marcel Proust écrit : « Dans ces chambres où vous ne voyez rien que l'image de la banalité des autres et le reflet de votre ennui, Chardin entre comme la lumière, donnant à chaque chose sa couleur, évoquant de la nuit éternelle où ils étaient ensevelis tous les êtres de la nature morte ou animée, avec la signification de sa forme si brillante pour le regard, si obscure pour l'esprit. Comme la princesse réveillée chacun est rendu à la vie, se met à causer avec vous, à vivre, à durer. Chardin peint des poissons, des fruits, des bouteilles et des pots. Chardin peint un lapin mort, un gigot ou un canard pendu dans la cuisine. Il

représente un jeune garçon qui s'amuse à monter un château de cartes, une petite fille dont on s'occupe à faire la toilette, deux gamines prêtes à faire leur prière avant le repas. On pourrait entendre une mouche voler. Quiétude certainement. Dérisoire peut-être[2]. »

Ancien patron du Louvre et spécialiste de l'artiste, Pierre Rosenberg le décrit comme un « peintre subversif qui s'ignore ». « Rien de plus simple en apparence que l'art de Chardin. Au premier coup d'œil et sans aucune hésitation, on comprend les sujets de ses tableaux. » Chardin veut faire simple et c'est en cela qu'il est exceptionnel. Il ne produit pas une peinture intellectuelle. D'ailleurs il n'en a manifestement pas les moyens. Jean-Baptiste Marie Pierre, premier peintre du roi en 1770 – il est passé aux oubliettes de l'histoire de l'art – le critique en remarquant, à tort ou à raison, qu'il sait « à peine lire » et « écrit à peine son nom ». Il n'y a pas de message caché dans ce que peint Chardin. Aucune allégorie. Rosenberg souligne : « Chardin peint ce qu'il voit et ne peint que ce qu'il voit. Il choisit, simplifie compose et recompose. » Il y a cependant un mystère autour de son mode de production. Personne ne peut entrer dans son atelier et on ne lui connaît aucun élève, si ce n'est un certain

Joseph Adam, de Rouen, qui arrive tardivement dans sa carrière, en 1772. Sa technique ? Pas de réponse... Il disait : « Pour n'être occupé que de rendre vrai, il faut que j'oublie tout ce que j'ai vu, et même jusqu'à la manière dont ces objets ont été traités par d'autres. » Par son désir de relater ces choses du commun, l'inanimé, le calme et finalement le vide, Jean Siméon Chardin est aujourd'hui considéré comme un grand artiste moderne avant la modernité.

L'autre aspect qui pourrait montrer son esprit libre, voire d'avant-garde, est plus méconnu. Il tient au fait que ce père tranquille de la peinture aime l'argent et produit en conséquence.

Chardin le modeste, Chardin l'homme qui ne voit pas plus loin que les bords de Seine, a le sens du marketing. Chardin veut produire et reproduire peut-être parce que la multiplication d'une image accroît sa célébrité. Le peintre besogneux exécute lui-même les copies de ses propres peintures et encourage d'autres personnes à en graver d'autres copies, histoire de populariser encore sa production. Mais Chardin est aussi le roi des petits calculs qui remplissent le porte-monnaie. Selon l'historien Antoine Schnapper il est un des premiers artistes français dont le train de vie a reçu une réelle attention.

Son début de carrière est marqué par quelques problèmes de fin de mois. Il n'est qu'un fils d'artisan… Pour vivre il procède à des travaux alimentaires. Il participe, entre autres, à l'élaboration pour Versailles d'un feu d'artifice et à la restauration de la galerie François Ier à Fontainebleau. Enfin, son mariage avec la veuve d'un ancien mousquetaire du roi va le mettre à l'abri du besoin.

1757 : Chardin l'académicien se voit accorder un logement au Louvre – une économie substantielle sur le loyer – et bénéficie d'une pension royale de 500 livres qui va augmenter jusqu'à 1 200 livres en 1771.

1774 : Chardin démissionne de ses postes de tapissier et de trésorier de l'Académie. Et pourtant. Il réclame. Il geint. Il pleure. Il demande une gratification au nouveau directeur des Bâtiments du Roi, prétendant que la peinture est « plus onéreuse que lucrative ». En 1778, il quémande encore une retraite de trésorier et souligne « la médiocrité de sa fortune ». Mais Chardin ment. Il n'a pas d'enfants et possède des revenus confortables. « La situation du couple est un peu exceptionnelle en ce qu'il pouvait vivre presque glorieusement », raconte Antoine Schnapper, chiffres à l'appui.

Car Chardin produit. Chardin produit beaucoup. Chardin produit seul. Chardin se répète.

Katie Scott du Courtauld Institute of Art développe une théorie qui pourrait nous paraître paradoxale mais qui n'est pas éloignée des lois warholiennes : « Pour Chardin la peinture impliquait intimement la répétition. Chardin exécuta des répliques de ses natures mortes et de ses scènes de genre non pas occasionnellement mais presque tout le temps (...) En plus de ce corpus des répliques existe un volume presque égal de copies autorisées dont certaines retouchées par l'artiste. » Jean Siméon multiplie non seulement la répétition à l'identique mais encore la copie de détails. On peut observer le même panier dans *Ouvrière en tapisserie* de 1738 et dans *La Gouvernante du Louvre* de 1739. Lorsqu'il décide de peindre *La Mère laborieuse* en 1740 – une femme qui travaille à une tapisserie en compagnie de sa petite fille – il poste au premier plan un chien assis, seul personnage à observer le spectateur et dont les oreilles sont curieusement rabattues vers l'arrière. Le chien est tellement fidèle qu'on le retrouve treize ans plus tard dans *L'Aveugle*, un tableau aujourd'hui disparu.

Chardin est le copiste de lui-même. Katie Scott remarque qu'il est virtuellement impossible à

quiconque, sinon aux spécialistes, de faire la distinction entre les deux versions qui appartiennent au Louvre du *Bénédicité*, scène de prière enfantine avant le repas. La spécialiste raconte que c'est grâce à une analyse aux rayons X qu'on a réussi à distinguer ce qui est désormais considéré comme la première version. Le peintre travaillait directement sur la toile. Celle marquée de repentirs est donc naturellement considérée comme la première. Dans la version appartenant au musée de l'Ermitage de Saint-Pétersbourg, il se contente d'ajouter un poêlon. Dans celle du musée Boijmans Van Beuningen de Rotterdam, la vision initiale est similaire mais l'espace dans lequel se déroule la scène est agrandi. Il y fait intervenir un domestique. Chardin était-il un être appliqué à l'extrême, un obsédé en quête de perfection prêt à remettre cent fois l'œuvre sur le métier ? Non, répond Katie Scott. « La perfection des répliques interdit de les décrire comme des variations reliées par une chaîne de pensée. » La conclusion s'impose : l'appât du gain est le moteur de la répétition chez Chardin.

Faire de l'argent. Faire moins d'effort...

L'état d'esprit en ce temps-là est tel que le prince de Liechtenstein et Frédéric II de Prusse

139

acquièrent chacun une *Pourvoyeuse* et une *Ratisseuse*, sans s'inquiéter d'un quelconque caractère « authentique » de leur propriété respective.

Le génie de Chardin est placé sous le signe de l'imitation du réel et non de l'invention d'une nouvelle vérité. Il semble légitime, aux yeux de l'époque, de répéter inlassablement.

Du fond de son XVIIIᵉ siècle français, longtemps, très longtemps avant l'invention de la culture Pop, avant la « Sex Machine » de James Brown et l'« Art Machine » d'Andy Warhol, Jean Siméon Chardin a fait sien le fameux adage latin qui dit : « les choses répétées plaisent ».

Gustave Courbet,
le roi de l'art business

Dans le tout neuf XXIᵉ siècle, il existe un artiste qui crée la polémique parce qu'il est directement associé au marché de l'art. C'est un requin. Les Dents de la mer version salle des ventes. Damien Hirst, l'ex-enfant pauvre de Leeds, 47 ans, petite bouche volontaire et bagues tête de mort à tous les doigts, n'en finit pas de produire des scandales qui animent les pages culture des journaux du monde entier. Le requin, c'est aussi son œuvre la plus célèbre, une véritable créature aquatique immortalisée dans le formol d'un aquarium géant. 12 millions de dollars ont été payés par le roi new-yorkais des hedge funds Steven Cohen pour en être le propriétaire. Damien Hirst aime faire sensation. Avec la force visuelle de ses œuvres d'art bien sûr – il dit « La meilleure réaction quand on voit mon travail c'est "wouaw" » – mais aussi avec toutes les autres armes à sa disposition. Jusqu'ici son plus

141

grand coup de maître date de 2008 à Londres. Chez Sotheby's, il a réussi à céder 223 œuvres fraîchement sorties de ses ateliers pour 140 millions d'euros. Directement du producteur au consommateur... Et précisément au moment où la faillite de la banque Lehman Brothers était annoncée au monde, précipitant officiellement la finance internationale dans la crise. L'artiste raconte sa motivation d'alors : « Vous savez, je pourrais rester celui qu'on imagine être Damien Hirst, m'asseoir sur un fauteuil marqué à mon nom et vendre des "spot paintings" tout le reste de ma vie. L'art, c'est la vie. Le monde de l'art, c'est l'argent. Il y a une croyance qui fait dire que les artistes ne devraient pas jouer avec l'argent. C'était un pari. C'était risqué et stupide[1]. »

Avec un peu de distance, on peut constater que la création la plus pertinente de cet artiste a consisté à modeler non pas des formes mais le marché de l'art lui-même. Et à exister dans la sphère la plus retentissante au sens propre du terme, la sphère médiatique. Etre un artiste médiatique, c'est aussi un métier.

Au XIX^e siècle, un artiste osait, de manière encore plus spectaculaire, modeler le marché tout en usant de l'impact des journaux. La

postérité a gommé son esprit frondeur, mais il était certainement le Damien Hirst de cette nouvelle société en voie d'industrialisation. Il s'appelait Gustave Courbet (1819-1877).

Cet homme-là est un singulier mélange de bourgeois provincial et de nouveau Parisien provocateur. Un entrepreneur prêt à tout pour rendre publique sa vision auprès de la société. Dans l'histoire de l'art et dans la mémoire collective, Courbet est le peintre qui a exécuté une des œuvres les plus emblématiques de la modernité : *L'Origine du monde*. Par un cadrage précis, sans détour, est abordé de manière spectaculaire le plus sensible de l'humain : le sexe de la femme. Le trouble tient à la conclusion qu'on tire immédiatement en voyant l'œuvre. L'intimité entretenue par le peintre avec la créature et, par conséquent, l'intimité du voyeur, avec un objet certes secret mais capital. Le peintre montre ce que l'on ne voit pas. Gustave Courbet se présente d'ailleurs comme le champion du « réalisme ». Nous y sommes. Droit au but.

Aujourd'hui encore, afficher l'image de *L'Origine du monde* sur Facebook est passible de la radiation du site.

Cela dit, à l'époque, la production de cette peinture est restée purement confidentielle.

143

L'autre élément qui rend *L'Origine du monde* si moderne tient à son titre. Par son intitulé allégorique, cette vision d'un sexe féminin renvoie à un principe plus grand et plus humain : la femme qui donne vie. Comme plus tard chez Marcel Duchamp ou chez René Magritte, le titre ici est capital. Il indique l'esprit de l'œuvre. Il donne au voyeur les directives de sa pensée.

Courbet est ainsi. Il aime s'affranchir des tabous. Peindre ce qui ne se peint pas et produire des peintures à message.

Courbet est ainsi. Il veut être reconnu. Il veut gagner de l'argent mais dans le même temps, il lui importe de rester libre et de claironner sa singularité.

D'ailleurs, l'autre événement qui l'inscrit dans la postérité tient à une histoire politique. Il aurait été responsable du déboulonnement de la colonne de la place Vendôme pendant la Commune de Paris.

Ce peintre-là est une figure contestataire. Il a choisi l'insoumission institutionnelle, le scandale artistique et la réclame personnelle. En 1870 par exemple, il refuse la Légion d'honneur, « une distinction qui relève essentiellement de l'ordre monarchique ». Mais, comme le souligne

l'historien Bertrand Tillier, dans le même temps « la ligne de conduite politique de Courbet a pu paraître flottante, assujettie aux scandales et à la réclame, sans grand risque, puisqu'il était protégé par le comte de Morny, demi-frère de Napoléon III et président de l'Assemblée, puis par le comte de Choiseul – en cour auprès de la princesse Mathilde – qui fut l'un de ses mécènes à la fin des années 1860[2] ». Courbet le communicateur écrit : « Oui, il faut encanailler l'art. Il y a trop longtemps que vous faites de l'art bon genre et à la pommade. » Il y a le Courbet de la Révolution et le Courbet de l'« art business ».

En fait, il arrive à une période charnière de l'histoire de l'art. A Paris, le Salon officiel est encore l'unique instrument de promotion de l'artiste mais il devient insuffisant. A la fin du XIXe siècle, chaque peintre aura son marchand important qui lui assurera des revenus réguliers. Courbet est dans un entre-deux.

En 1855, il met au point une méthode de promotion inédite qui pourrait faire pâlir d'envie Damien Hirst. Il ouvre, tout seul et pour lui tout seul, la première grande exposition-vente particulière jamais organisée par un artiste hors de son atelier. L'Exposition universelle consacre un lieu à la peinture au Palais des beaux-arts. Alors l'artiste-entrepreneur décide tout simplement de

145

s'installer juste en face, au 7 de l'avenue Montaigne, afin de profiter de l'afflux engendré par la manifestation planétaire. Monsieur Courbet ouvre ce qu'il appelle « le pavillon du réalisme ». La stratégie semble imparable. Et comme il n'y a pas de petits profits, l'entrée sera payante : 1 franc par visiteur.

A l'intérieur, on peut admirer trente-neuf tableaux et quatre dessins, dont deux œuvres monumentales, *L'Enterrement à Ornans* et surtout *L'Atelier du peintre. Allégorie réelle déterminant une phase de sept années de ma vie artistique.* Un titre en forme de déclaration dramatique. Le peintre envisage d'abord d'organiser son « exhibition » sous un chapiteau de cirque, avant de se rabattre sur un bâtiment traditionnel. Il soigne la publicité : affiches, campagne de presse plus un catalogue qui énonce ses principes en matière de peinture réaliste.

Ce pavillon est un édifice en brique, fer et mortier, entouré d'un jardin de lilas. L'opération est financée indirectement par le mécène et fils de banquier de Montpellier, Alfred Bruyas – il lui achète neuf tableaux d'un coup. Jules Champfleury, l'écrivain, se met dans la tête du peintre frondeur pour écrire : « Mes quarante tableaux lutteront avec les cinq mille toiles de l'Exposition universelle et je combattrai

146

seul contre la France, l'Angleterre, la Belgique, l'Allemagne et l'Espagne. »

Mais… le réalisme ne fait pas recette. Pas de visiteurs. Un fiasco financier. Un fiasco tout court. Courbet reste fier et écrit à son protecteur : « Mon exposition est allée parfaitement et m'a donné une importance énorme. Ça va bien. » Son estimé confrère Eugène Delacroix note à la date du 3 août 1855 dans son journal : « Je vais voir l'exposition de Courbet qu'il a réduite à 10 sous. J'y suis seul près d'une heure et je découvre un chef-d'œuvre dans son tableau refusé ; je ne pouvais m'arracher de cette vue. » *L'Atelier* est un tableau géant. Il s'étale sur 6 mètres de long et 3,6 mètres de haut. Et s'il a été refusé par les officiels français, c'est d'abord à cause de son format, comparable à celui de *L'Enterrement à Ornans*. Jusque dans les codes de l'Académie, ce type d'échelle était, en peinture, réservé à la peinture d'Histoire. *L'Atelier* a été conçu par « l'entrepreneur artistique » pour choquer le spectateur. Choquer, c'est faire parler. Choquer c'est marquer. Choquer c'est exister. Courbet est pour le moins vaniteux. *L'Atelier* montre le peintre au centre de tout un monde, régnant sur l'univers créatif, politique, social : « Il y a 33 personnages grands comme nature (…) Je suis au milieu peignant.

A droite, tous les actionnaires c'est-à-dire les amis, les travailleurs, les amateurs du monde de l'art (...) A gauche, l'autre monde de la vie triviale, le peuple, la misère, la richesse, les exploités », écrit Courbet à Bruyas[3].

Mais le tableau demeure incompris et invendu. Il reste roulé dans l'atelier du peintre de 1855 à 1881. « C'est le monde qui vient se faire peindre chez moi », commente-t-il à propos de cette « fresque sociale ». Le beau monde du Tout-Paris va tourner le dos à sa représentation du monde.

Courbet, conscient de ses vertus d'artiste, n'est cependant pas homme à renoncer. Sa stratégie consiste à multiplier les expositions-ventes. En 1860 et 1861 par exemple, il envoie quatorze tableaux à Besançon, Lyon, Metz, Montpellier, Bruxelles, Nantes et Anvers. En tout, entre 1850 et 1881, sont recensées 236 expositions Courbet[4]. L'artiste est le VRP de son art.

Patricia Mainardi, historienne de l'art américaine, spécialiste du XIXe siècle français, écrit : « Le plus notable dans la politique d'expositions de Courbet, c'est qu'il présenta au public ses grandes peintures aussi souvent que possible et dans le plus grand nombre de lieux. C'était ses cartes de visite, ses panneaux publicitaires (...) Toutes les grandes œuvres de Courbet étaient

conçues pour le Salon et se trouvaient au centre de sa stratégie d'exposition de l'année en cours. » La correspondance de Courbet en atteste. L'homme veut de la publicité : « Quand on n'a pas encore de réputation on ne vend pas facilement et tous ces petits tableaux ne font pas de réputation. C'est pourquoi il faut que l'an qui vient je fasse un grand tableau qui me fasse décidemment connaître sous mon vrai jour[5]. » Alors Courbet alterne grande œuvre à finalité polémique, et donc promotionnelle, et petites œuvres faciles à vendre. Il crée des « produits d'appel ».

Dans certains cas, le peintre utilise sciemment le refus de ses tableaux pour mieux les commercialiser. Un cynisme qui lui fait écrire à propos du *Retour de la conférence*, une œuvre de 1863 de 3,3 mètres de long, aujourd'hui détruite, qui montre des ecclésiastiques en goguette : « J'avais fait le tableau pour qu'il soit refusé. J'ai réussi. C'est comme cela qu'il me rapportera de l'argent. »

La polémique créée par sa production est une intense source de jouissance.

A propos d'un autre tableau, Théophile Gautier refuse de se laisser prendre au jeu. Il écrit dans *Le Moniteur universel* : « Il fut un temps où il se faisait un grand bruit autour de M. Courbet le maître peintre d'Ornans, comme

il s'intitulait lui-même. Il est évident que dans *L'Aumône d'un mendiant à Ornans*, il a voulu frapper un grand coup et comme on dit, tirer un coup de pistolet au milieu du Salon ; mais l'arme a fait long feu et sa détonation assourdie n'a fait retourner personne. » A la lecture de cette critique, Courbet, qui goûte la joute verbale, réplique dans une lettre au critique d'art Castagnary : « Quand M. Gautier dit qu'il n'y a plus de bruit autour de mon nom, il s'illusionne car au plus beau temps de la fureur, jamais article si violent que le sien ne fut fait sur moi. »

Toute polémique est publicité et Courbet le sait.

Le catalogue raisonné de l'artiste comprend plus d'un millier de peintures alors que les grandes compositions, destinées à sa « réclame », sont environ une vingtaine. Pourtant, ce sont elles que la critique commente principalement... De même que les historiens. Pour Courbet, la stratégie est claire : « Il y a les tableaux à voir et les tableaux à vendre. » Et ces derniers sont les plus nombreux. Quant aux autres, monumentaux, ils « font vendre » le stock. Patricia Mainardi analyse plus précisément la « machine marketing » Courbet. « Ses portraits, ses paysages et ses marines étaient des peintures à

vendre dont il représentait un "échantillon" au Salon, à côté des tableaux majeurs. Mais il existait d'autres catégories strictement réservées aux expositions de moindre importance et à la vente rapide, comme les dizaines de peintures de fleurs exécutées en 1863. » Courbet commente : « J'ai grand besoin d'argent (...) Je bats monnaie avec les fleurs. »

Mais que se passe-t-il lorsqu'une de ses peintures « médiatiques » attire la convoitise de plusieurs collectionneurs à la fois ? C'est simple : il peint des répliques. Lorsque *La Femme au miroir* de 1860, aujourd'hui exposée au Kunstmuseum de Bâle, est montrée avec succès à Bruxelles à l'Exposition générale des beaux-arts, il la vend pour 1 300 francs et écrit à l'ami Champfleury : « Comme plusieurs amateurs se la disputaient, j'en ai deux semblables de commandées qui sont presque finies. »

Cependant la fin de vie du peintre qui osait tout est difficile. Il a pris une part active à la Commune qui s'est terminée dans un bain de sang. La destruction de la colonne Vendôme, dont on cherche à lui faire endosser l'entière responsabilité et la mort de sa mère portent un coup fatal à son ressort et sa créativité. Il va être arrêté, condamné à une peine de prison de six

mois et à une amende pour la reconstruction de la colonne Vendôme. Son atelier à Ornans est détruit. Il est contraint à l'exil en Suisse. En 1877, quelques mois avant sa mort, il écrit : « Les dernières années de persécution et d'absorption en dehors de ma nature et de mes facultés m'ont profondément écœuré. »

L'Histoire, la grande, celle qui va le mener à la postérité et aux cimaises des musées du monde entier, va oublier les petits calculs et les grands fiascos de l'entrepreneur peintre. Elle retiendra le grandiose de certains de ses petits formats qui sont de grands tableaux et de ses grands formats qui en sont aussi, de *L'Origine du monde* à *L'Enterrement à Ornans*.

Claude Monet,
ou jamais d'impressionnisme
dans les affaires

L'argent pour le confort. L'argent pour la sécurité. L'argent pour combler les frustrations et les traumatismes du passé. Chez une personne qui a « manqué » étant jeune, la crainte de se faire gruger, la crainte de se voir retirer une partie de son dû demeure grande pour le reste de son existence. Damien Hirst, l'artiste anglais qui n'arrête pas de prétendre aux records en tous genres dans le domaine financier – on dit de lui qu'il est l'artiste le plus riche de Grande-Bretagne –, raconte que lorsqu'il était petit sa famille était la plus pauvre du quartier à Leeds. Son père était marchand de voitures mais avait quitté son épouse et ses enfants alors que Damien avait 12 ans. « Il fallait faire sans argent. Coupures d'électricité, etc. Vous voyez. Il fallait que je trouve quelque chose où

l'argent n'était pas un élément majeur. J'ai trouvé l'art[1]. » Et de l'art, il a fait de l'argent, beaucoup d'argent. Par la suite, Damien Hirst va non seulement engager un manager chargé de s'occuper de son business mais encore va-t-il se charger lui-même d'accroître sa fortune par des stratégies précises. Cela ne veut pas dire qu'il a réussi à chaque fois. Mais Damien Hirst, l'artiste, s'est sans nul doute aussi transformé en businessman. Ainsi donc en juin 2007, il expose un crâne de platine pavé de diamants dans sa galerie londonienne White Cube. Coût déclaré de l'objet : 29 millions de dollars. Prix de vente : 100 millions de dollars. Encore faut-il que la pièce, joliment baptisée *Pour l'amour de Dieu*, soit vendue. La suite de l'histoire semble montrer que ça n'est pas le cas. Cela dit, avant de connaître l'issue de cette initiative, un journaliste du site Artnet, Joe La Placa, l'interviewe à propos de la somme demandée qui constituerait un record de prix pour un artiste vivant. Réponse sans détour de l'intéressé : « Mais que voulez-vous dire par artiste vivant ? Vous devez oublier la notion d'artiste vivant et simplement parler d'art. Quand j'ai abordé le marché j'ai voulu le changer sciemment. Je le trouvais ennuyeux parce qu'il ressemblait à une sorte de club où les gens vendaient pas cher à des

investisseurs qui, eux, faisaient de l'argent. Les collectionneurs prenaient l'art aux artistes et parce qu'ils venaient tôt et parce qu'ils donnaient aux artistes un peu d'argent, plus tard, quand l'œuvre était revendue, c'était le collectionneur qui faisait beaucoup d'argent sur le second marché. Et j'ai toujours pensé que c'était tordu. Je suis l'artiste, le premier marché. Et je veux que l'argent soit dans le premier marché. J'ai toujours dit que c'est comme aller chez Prada et acheter un manteau pour 2 000 balles et puis le revendre à la porte à côté dans un magasin d'occasions pour 200 000 balles. C'est complètement tordu. L'art devrait être cher dès le début. »

Dans un genre plus posé, un autre artiste souhaitait lui aussi que « l'art soit cher dès le début ». On le sait moins car il ne le clamait pas. Il s'agit de l'illustre Claude Monet, aujourd'hui considéré comme le peintre phare du mouvement qui a révolutionné le regard au XIXe siècle : l'impressionnisme. Son contemporain Marcel Proust a visité plusieurs de ses expositions dans des galeries parisiennes et c'est là que lui furent révélés ses *Cathédrales* et ses *Nymphéas*. Il les décrit en écrivain impressionniste, à l'occasion de la visite de l'atelier du

peintre Elstir. Elstir est un Monet de fiction, dans *A l'ombre des jeunes filles en fleurs*. Proust observe. Ses visions lui donnent l'occasion d'une réflexion sur le progrès en art : « Bien qu'on dise avec raison qu'il n'y a pas de progrès, pas de découverte en art, mais seulement dans les sciences, et que chaque artiste recommençant pour son compte un effort individuel ne peut y être aidé ni entravé par les efforts de tout autre, il faut pourtant reconnaître que dans la mesure où l'art met en lumière certaines lois, une fois qu'une industrie les a vulgarisées, l'art antérieur perd rétrospectivement un peu de son originalité. » Il faut goûter les mots de Marcel Proust : « pour son compte », une « industrie » qui « vulgarise »... L'industrie qui a vulgarisé l'impressionnisme pour le compte de Monet est une machine de guerre commerciale et visionnaire qui a cependant beaucoup peiné dans les premiers temps : la fameuse galerie Durand-Ruel. Il était donc un matin de 1871 à Londres le peintre paysagiste plutôt classique Charles Daubigny qui présente au jeune marchand Paul Durand-Ruel – il a alors 40 ans – un peintre du nom de Claude Monet[2]. « Achetez ! lui conseille Daubigny. Je m'engage à vous reprendre celles dont vous ne vous déferez pas et à vous donner

de ma peinture en échange puisque vous la pré-férez. »

Oscar-Claude Monet est né à Paris en 1840 mais lorsqu'il a 5 ans sa famille part s'installer au Havre. Le père, un commerçant spécialisé dans les produits coloniaux, n'ignore pas l'habileté à dessiner de son fils – il a beaucoup de succès auprès de ses camarades grâce à des caricatures – mais voit d'un mauvais œil ses appétits de liberté. Claude rejette l'académisme. Pas d'Ecole des beaux-arts. C'est à l'Académie suisse, un lieu d'enseignement indépendant, qu'il veut étudier. C'est là qu'il rencontre Pissarro, un autre grand nom du futur mouvement, l'impressionnisme. Monet doit subir sans protester les propos un peu trop raisonnables de son père[3] : « Je veux te voir dans un atelier, sous la discipline d'un maître connu. Si tu reprends ton indépendance, je te coupe sans barguigner ta pension. Est-ce dit ? » Monet entre donc chez Charles Gleyre, un peintre suisse d'honorable réputation.

C'est là qu'il rencontre ses autres complices : Renoir, Sisley et Bazille. Le cercle de ceux qu'on appellera les impressionnistes se réunit à la Brasserie des Martyrs. Monet racontera plus tard qu'il lui fallait trouver de l'argent « pour faire la fête avec les camarades ». Car le jeune

artiste manque cruellement de moyens de sub-
sistance. Dans la biographie qui accompagne son
catalogue raisonné il est raconté par exemple
qu'au milieu des années 1860, faute d'argent,
Monet gratte une de ses toiles déjà peinte,
Femme blanche, « pour que puisse être entre-
prise une grande marine destinée au Salon. » La
destruction de son art par l'artiste lui-même.

L'image de l'automutilation faute d'argent est
encore plus spectaculaire dans le récit que Monet
fera en 1918 au marchand René Gimpel. Vers
1866, alors qu'il déménage de Ville-d'Avray à
Honfleur, il aurait lacéré deux cents toiles pour
éviter qu'elles ne soient saisies à la demande
d'un boucher auquel il doit 300 francs. La bio-
graphie due à Daniel Wildenstein remet en
question la véracité de l'anecdote mais il faut
noter qu'à l'époque du récit Monet, alors âgé
de 78 ans, est un peintre reconnu et prospère.
Il éprouve le besoin de raconter l'histoire – tou-
jours vivace dans son esprit – de l'artiste jeune,
nécessiteux et dans la souffrance.

C'est en 1871 que Durand-Ruel commence
par acheter deux toiles à Monet au prix de 300
et 325 francs. La même année, meurent le père
de Claude Monet mais aussi l'épouse de Paul
Durand-Ruel. C'est elle qui soufflait la raison à
l'oreille de son mari. Le marchand laissera

désormais libre cours à sa nature passionnée. En 1872, Monet vend trente-huit tableaux pour 12 100 francs. Vingt-neuf d'entre eux ont été acquis par Durand-Ruel pour 9 800 francs. Le prix moyen des œuvres est relativement bas : 300 francs. Mais même à ce tarif, le marchand fait preuve de courage car il n'a aucune perspective de revente. En 1873, Paul Durand-Ruel est toujours l'acheteur principal des tableaux de Monet et les prix moyens sont montés à 700 francs. « Il va devoir garder en stock pendant de longues années la quasi-totalité des tableaux de Monet acquis à cette époque », souligne le biographe. En 1874, la vie est devenue trop difficile pour Durand-Ruel. Ses fonds sont épuisés et son moral aussi. Il suspend ses achats.

Monet fait appel à la solidarité de son entourage. Emprunts à ses amis peintres comme Manet, achats de la part de ses autres camarades peintres tel Caillebotte... Ils sont plus fortunés.

Paul Durand-Ruel est, lui, dans un état de détresse terrible. Il élève seul ses enfants. Il tente de soutenir ses peintres malgré une absence totale de demande.

La correspondance du peintre désargenté est remplie de ses pathétiques témoignages de plaintes et de requêtes.

Le 13 décembre 2006, la maison de vente parisienne Artcurial cédait un ensemble d'archives de l'artiste, dont des lettres envoyées par le marchand Paul Durand-Ruel à son peintre chéri[4]. On y lit l'argent et surtout le manque d'argent. Le 5 juillet 1882 Durand-Ruel écrit par exemple : « Tâchez de ne pas vous laisser démonter par tous les ennuis du temps et des huissiers et occupez-vous de faire beaucoup de belles et bonnes choses. Nous battrons monnaie avec cela et nous vous débarrasserons petit à petit de vos désagréments. » Le 1er mai 1883 : « Envoi de 100 francs faute de mieux et demain je vous [sic] enverrai d'autres. » Le 20 juin 1883, encore un envoi de 100 francs après la vente d'un Bouguereau : « Vous voyez que je dois vendre de mauvaises peintures pour vivre et faire vivre mes amis. Le public est si bête que c'est le seul moyen de lui tirer son argent. » Ou encore le 2 juillet suivant : « Vous me devez une grosse somme mais comme vous allez me donner une foule de bons tableaux, vous vous acquitterez vite. »

Le rival du désormais exsangue Durand-Ruel est un marchand du nom de Georges Petit. Monet lui vend cependant en 1879 trois toiles. Daniel Wildenstein affirme que Petit fait son travail de sape sur le « poulain » de son

concurrent : « Sur ses conseils et fort de son soutien, Monet entend ne plus brader ses toiles, comme la nécessité l'avait contraint à le faire trop souvent. »

Une nouvelle époque commence alors pour Monet.

Le peintre de Giverny est un sujet de fascination sans fin qui a suscité une production éditoriale colossale. Pourtant rares sont les ouvrages qui abordent le sujet de sa production sous l'angle de sa stratégie de réussite.

La dernière rétrospective en date consacrée à Monet, remarquable, au Grand-Palais à Paris en 2010, ne consacre pas une ligne dans son catalogue. Monet reste dans son halo, celui d'un génie de la peinture qui ne serait pas en prise avec la réalité. Hormis le catalogue raisonné de Monet, il faut remonter le temps jusqu'à 1938 pour trouver un livre qui aborde concrètement le sujet. Cette année-là Lionello Venturi publie *Les Archives de l'impressionnisme. Lettres de Renoir, Monet, Pissarro, Sisley et autres. Mémoires de Paul Durand-Ruel. Documents*[5]. Dans l'introduction, Venturi souligne qu'il a supprimé toutes les lettres ou parties de lettres relatives à l'argent. Flavie Durand-Ruel, aujourd'hui à la tête des archives du marchand,

confirme cependant que les requêtes financières y sont particulièrement nombreuses. Venturi balaie la question en quelques mots : « Claude Monet avait connu des années de terrible détresse même avant 1870. Il avait été éprouvé plus que les autres [impressionnistes] et cela bien que sa peinture eût obtenu des succès plus retentissants que celle de ses amis. Doué d'une magnifique nature de lutteur, sincère et honnête dans l'art comme dans la vie, convaincu, comme aucun autre, que la voie qu'il suivait était la seule juste, préoccupé autant de sa réussite sociale que de sa réussite artistique, Monet s'est imposé comme le guide du mouvement impressionniste (...) Le technicien acquiert une force de rayonnement d'autant plus grande que chez lui la volonté de s'imposer prime l'inspiration naturelle. »

« La volonté de s'imposer. » Elle est clamée en 1883 lorsqu'il écrit à son marchand : « C'est au point de vue commercial qu'il faut voir les choses. Et ne pas reconnaître que mon exposition a été mal annoncée, mal préparée, c'est ne pas vouloir voir la vérité. Il fallait à tout prix s'assurer d'avance le concours de la presse, car même les amateurs intelligents sont sensibles au plus ou moins de bruit que font les journaux. Je n'ai pas, croyez-le bien, l'ambition d'être

populaire et n'aspire pas à faire le bruit des aquarellistes et autres, mais je trouve que nous ne sommes pas assez connus, et que l'on ne voit pas assez nos tableaux. »

Monet n'est ni une victime, ni un naïf. La correspondance de Durand-Ruel prouve que le peintre était au courant des combines opérées en vente aux enchères sur les cotations.

Durand Ruel écrit à son peintre en 1882 : « J'ai le plaisir de vous annoncer que j'ai fait monter votre tableau *Effet de neige* à 760 francs (…) Je n'ai pas acheté le tableau en mon nom pour que le public le croie vendu à un amateur. Cela fait meilleur effet. » Ou en 1885, lorsqu'il parle d'un intermédiaire qui a mis pour lui en vente un Monet qu'il a poussé et racheté à 2 900 francs. « C'est utile et je répéterai la même opération une autre fois. »

Marchand et peintre tentent de donner artificiellement confiance au marché sur une « valeur Monet » inscrite à la hausse.

En 1900, dans le journal *Le Temps*, le peintre confie ses souvenirs : « Durand-Ruel pour nous fut le sauveur. Pendant quinze ans et plus, ma peinture et celle de Renoir, de Sisley, de Pissarro n'eurent d'autres débouchés que le sien. Un jour vint où il lui fallut se restreindre, espacer ses achats. Nous croyions voir la ruine : c'était le

succès qui arrivait. Proposés au Petit, au Boussod, nos travaux trouvèrent en eux des acheteurs. On les trouva tout de suite moins mauvais. Chez Durand-Ruel, on n'en eût pas voulu ; on prenait confiance chez les autres. On acheta. Le branle était donné. Tout le monde veut tâter de nous aujourd'hui. »

Désormais, il y aura les *Nymphéas* encore et toujours et ce jusqu'à la mort. Les nymphéas de ses tableaux et les nymphéas de son jardin comme une œuvre d'art naturelle. Mais derrière le Monet bucolique, il y a l'autre. Un Monet terre à terre, que la gloire et le génie ont fait oublier. Un artiste qui tiendrait, par certains aspects, d'un Damien Hirst de la fin du XIXe siècle. Chez lui, deux sujets reviennent tels des leitmotivs. Il s'agit du niveau des prix des tableaux et du nombre de tableaux vendus. « Il n'est plus le débiteur exigeant de Durand-Ruel (...) Sa sévérité vis-à-vis des acheteurs de sa peinture lui permet de faire monter les prix continuellement », observe Venturi. Dès 1890, donc, ses conditions de vie deviennent excellentes et le peintre acquiert la maison qui deviendra célèbre à Giverny. Les amateurs qui ont la chance de côtoyer le maître dans son environnement familier peuvent lui acheter

directement des toiles. « En dépit du désir contraire exprimé par Durand-Ruel, Monet aime à leur vendre, à des prix du reste supérieurs à ceux qu'il consent aux marchands. »

Venturi raconte encore que si Monet continue à exposer chez Durand-Ruel sa série des *Meules* en 1891 et l'année suivante sa série des *Peupliers*, il en profite pour réaffirmer sa défiance à son égard. Il trouve « absolument néfaste et mauvais pour un artiste de vendre exclusivement à un seul marchand ».

Depuis 1886, Monet a retiré l'exclusivité de sa production au négociant qui n'est pas encore entré dans la légende. Et même, il exige de celui-ci de faire l'acquisition des toiles avant toute exposition. Oubliés les sacrifices du veuf passionné de peinture. C'est la dure loi des affaires…

Arrive le projet qui deviendra mythique dans l'histoire de l'art, celui consacré à la série des cathédrales de Rouen. A propos de cette variation sur un même sujet, Monet avait émis une formule définitive : « Tout change quoique pierre. » Il s'impose ce motif en variant légèrement les points de vue selon les ateliers occupés. Il travaille en deux étapes et à plusieurs toiles en même temps, passant d'un chevalet à l'autre au gré des changements de lumière. Il est happé

par l'observation des variations climatiques et lumineuses sur l'architecture gothique. Dix-neuf *Cathédrales* sont réalisées. Bien sûr, il a déjà peint vingt-cinq *Meules* en 1891 et la même année vingt-trois *Peupliers*. Mais c'est le grandiose édifice rouennais qui devient l'icône impressionniste par excellence. La répétition d'un thème précis à des moments différents constitue la matérialisation du passage du temps. Il répond à la décomposition du mouvement en photographie et quelques années plus tard à ces toutes nouvelles images en mouvement qu'on appellera cinématographe.

Monet peint en séries. Et réaffirme sa stratégie commerciale : « vendre cher dès le début ».

Le peintre a conscience de l'importance des *Cathédrales* et ça n'est pas un hasard si les rapports se tendent plus encore avec le marchand lorsqu'il est question de les montrer chez lui. L'exposition est prévue à la galerie Durand-Ruel en 1894. Entre avril et novembre, les échanges épistolaires s'intensifient à ce sujet. De guerre lasse, Durand-Ruel y renonce temporairement en concluant : « Quant à vos cathédrales, elles auront le même succès en octobre qu'elles auraient eu en mai, mais pour les vendre il faudrait absolument renoncer aux prix

que vous aviez indiqués (…) N'écoutez pas les admirateurs platoniques qui n'achètent jamais et croyez-en l'expérience d'un véritable ami comme moi. »

Un ami, vraiment ? Monet s'en méfie. L'artiste ploie mais ne cède pas. Il exigeait 15 000 francs par tableau. Un accord est obtenu en 1895 à 13 000 francs, soit quatre fois le prix demandé pour une *Meule au soleil couchant*. Afin de contenter l'auteur, les œuvres les plus grandes – qui auraient dû être plus chères – ne sont tout simplement pas proposées à la vente.

1899 est l'année de la mort d'un compagnon de route de Monet, aujourd'hui un peu oublié, Alfred Sisley. Cette disparition engendre, comme souvent dans le marché de l'art – à cette occasion la demande est plus sensible du fait du tarissement irrémédiable de la source – une nette hausse du prix pour tout le mouvement impressionniste, avec des effets spéculatifs. Lionello Venturi observe l'attitude du businessman Monet : « A travers des hausses et des baisses, comme à la Bourse, les prix continuent à monter. Monet en prend acte lui-même et augmente ses prix sans exagérer, avec le tact d'un remarquable homme d'affaires. »

Difficile d'imaginer réunis dans la même enveloppe humaine le père des *Nymphéas*, ce maniaque des effets de lumières, et le tacticien du porte-monnaie.

Mais, comme l'explique le peintre moderne André Masson qui a remarquablement saisi la complexité du personnage : « Peut-être a-t-il trop laissé dire qu'il se contentait d'enregistrer des sensations colorées : "laisser l'œil vivre de sa vie". La vérité est qu'il savait, mieux que quiconque, "organiser ses sensations", choisir parmi cet envahissement de l'irisation infinie, une dominante[6]. »

De la beauté des reflets de l'argent…

Naïf celui qui ne prend l'artiste que pour un rêveur.

Monet ne s'est pas laissé mener par les sensations. Il en est devenu l'acteur, à tous les égards.

Vincent Van Gogh,
ou le succès par le malheur

« L'art pour l'art. »

La grande question, le grand mythe. Puisque Dieu, inspirateur suprême, a disparu de l'esprit des artistes, quelles muses doivent donc les piquer pour qu'ils créent ? Curieusement, dans notre bonne société capitaliste, « l'art pour l'art » est entendu par opposition à « l'art pour l'argent ». Il y aurait donc l'Art avec un grand A et l'art minuscule, mû par le matérialisme financier. La notion ne semblait pas inspirer le père de l'art optique, Victor Vasarely, qui écrivait à ce propos : « L'art pour l'art ne mène à rien. Si vous vous engagez dans cette voie, vous êtes condamné à la bohème et vous finirez alcoolique ou syphilitique, mais peintre, certainement pas[1] ! » Vasarely a beaucoup produit et peut-être pas aussi habilement qu'il l'aurait fallu car aujourd'hui son image créative est brouillée par la vulgarisation de certaines de ses œuvres

cinétiques, dont les reproductions ont, un temps, envahi sans nuance le verso de grands panneaux urbains des villes françaises.

Si l'on interroge le public à propos de l'artiste qui aurait produit par la seule motivation de l'art, j'entends l'art comme une notion pure et immaculée, alors il donnera certainement le nom de Vincent Van Gogh, le grand sacrifié de la société sur l'autel du chevalet. Van Gogh, c'est la légende de l'artiste malheureux avec pour logo de sa souffrance, une oreille, et pour preuve de son génie, des peintures immédiatement reconnaissables et souvent d'un abord attrayant. Neil MacGregor, le très cultivé Ecossais francophile aujourd'hui directeur du British Museum, a écrit quelques pages définitives sur le sujet, dans un livre qui fait le point sur la notion de chef-d'œuvre[2]. Sa théorie, illustrée par l'exemple d'une toile célèbre de Van Gogh, *Les Tournesols*, met en avant le fait qu'on projetterait sur les tableaux le malheur de l'artiste, plutôt que de regarder les œuvres pour elles-mêmes. « Pour Van Gogh, on sait que ce tableau devait être une expression de plaisir et de joie. Il l'a réalisé pour fêter l'arrivée de Gauguin en Provence, démontrer tout le plaisir qu'il ressentait à l'arrivée de son ami. Mais on est tellement obsédé par la personnalité de l'artiste, par la

personnalité angoissée de Van Gogh, qu'on veut trouver sans faute dans ce tableau, comme dans tous les tableaux de Van Gogh, des traces, des indices de l'angoisse dont il a souffert. » Et plus loin : « Lorsqu'il a été reproduit au Japon en 1912, un critique japonais s'est exprimé de façon très étonnante : "Si lorsque Van Gogh était en train de peindre, on avait contrôlé le flux du sang dans ses veines, on y aurait sans doute enregistré les mêmes ondulations qu'on trouve dans la peinture." C'est-à-dire que le sang même de l'artiste se transforme en peinture sur la toile. Le tableau devient non seulement indice de souffrance rédemptrice de l'artiste, mais, dans une certaine mesure, une relique de cette souffrance. »

Le peintre ne crée plus en l'honneur de Dieu, il est Dieu, ou du moins son fils. Dans le cas de Van Gogh, de manière plus prosaïque, on pourrait ajouter que si le peintre n'a pas vraiment fait d'affaires de son vivant, avec son passage à la postérité, sa souffrance est devenue son fonds de commerce posthume.

L'histoire de l'art n'est pas une science figée et, depuis quelques années, elle a révélé des informations qui revisitent radicalement la légende de l'artiste.

Ainsi, dans le catalogue de l'exposition qui se tenait à Bâle au Kunstmuseum en 2009 baptisée « Vincent Van Gogh entre ciel et terre, les paysages », l'historien de l'art Gottfried Boehm réexamine le mythe : « La vie de Van Gogh a fourni matière à la légende moderne de l'artiste, rien de moins. » Il souligne cependant très vite un détail important : sa familiarité avec le marché de l'art. « Van Gogh en est venu à travailler lui-même comme artiste après s'être adonné quelque temps à l'activité de marchand d'art. Un métier que Théo – son frère et son plus intime confident et soutien dans toutes les circonstances de sa vie – continue d'exercer après s'être fixé à Paris[3]. » Il souligne encore que Van Gogh, dès qu'il se rend à Paris, ne manque pas l'occasion d'améliorer sa connaissance des tendances récentes. L'un des lieux de prédilection du peintre est la galerie Boussod, Valadon et Cie pour laquelle Théo travaille un temps. On y trouve surtout des paysagistes, depuis Corot jusqu'à Monet et Pissarro.

Dans le même ouvrage, le marchand et expert Walter Feilchenfeldt poursuit : « Van Gogh n'était pas méconnu et il est loin d'avoir vendu un seul tableau. » Et il le prouve : « A l'époque, le marché de l'art en France pouvait être défini dans tous ses domaines comme passif : seul un

petit nombre d'intellectuels financièrement indépendants achetaient des tableaux contemporains. Van Gogh était pourtant connu et reconnu dans les cercles artistiques, réalité corroborée au plus tard par les lettres de condoléances reçues par Théo au cours de l'été 1890. » On sait par ailleurs que Vincent aura été un familier de Paul Gauguin et qu'il a aussi entretenu une correspondance avec un autre artiste de l'école de Pont-Aven devenu célèbre, Emile Bernard. En 1889, le journaliste hollandais Isaacson parle de son travail dans un journal hollandais du nom de *De Portefeuille*. Au début de 1890, le *Mercure de France* publie même un article dithyrambique sur cette peinture audacieuse. Nous sommes six mois avant la mort du peintre.

Walter Feilchenfeldt souligne encore que Théo « portait les œuvres en si haute estime qu'il excluait catégoriquement toute vente réalisée à des prix sous-évalués, dans le seul but de vendre (...). Dans le cas de cet artiste, il se considérait comme un collectionneur poursuivant des objectifs de longue échéance, et non pas comme négociant, même si ses moyens suffisaient parfois à peine à honorer le contrat conclu avec l'artiste ». Le contrat implicite entre les deux frères stipulait que Théo recevait tous

les tableaux de paysages en échange de ses versements, à l'exception de quelques toiles de petit format. Conformément au même accord, Vincent n'a envoyé à Théo ni les portraits ni les natures mortes. Plus généralement, certaines ventes n'ont pas été documentées, tout particulièrement lors de son séjour à Paris entre 1886 et 1888.

Un soleil de feu, des vendangeurs au travail affairés dans un vignoble où les ceps sont rouges comme du vin... *Les Vignes rouges d'Arles* est une composition lyrique aujourd'hui conservée au musée Pouchkine de Moscou. Le tableau est rentré dans la légende comme l'unique œuvre vendue par Vincent de son vivant. Anna Boch, la sœur du peintre Eugène Boch (par ailleurs lui aussi admirateur de Van Gogh) l'a achetée en 1890 lors de l'exposition des artistes d'avant-garde « Les XX » à Bruxelles pour 400 francs, un prix que Walter Feilchenfeldt qualifie de « très élevé pour l'époque ».

Van Gogh souffre-t-il de ne pas vendre ses œuvres ? Entre 1884 et 1886, comme le montre sa correspondance, le peintre n'est pas rassuré quant à son talent. Alors vendre serait une manière de légitimer son travail. Le 28 mai 1885, il clame sa liberté qui semble travestir sa

culpabilité envers son mécène, son frère : « J'ignore si nous gagnerons de l'argent mais du moment que c'est suffisant pour travailler énormément, je serai content. Il s'agit de faire ce qu'on veut. » Et quelques jours plus tard, le 15 juin 1885, de guerre lasse, il se plaint à Théo : « Il y a des moments où je me sens déprimé que ce soit toujours la même chanson, ne rien vendre. Pourtant je continue et me durcis contre cette situation[4]. »

Dans la dernière partie de sa vie, paradoxalement, alors que le niveau des « affaires » est tout aussi inexistant – mais faut-il s'en étonner puisque Van Gogh exposera rarement mis à part chez le Père Tanguy, le marchand de couleurs de la rue des Martyrs ? – Vincent se montre plus détaché. Certes il peint beaucoup (75 tableaux en 70 jours dans la dernière partie de sa vie), mais non pour vendre beaucoup. Il craint même la dispersion. Une de ses fameuses lettres à Théo en témoigne. « Or les tableaux peut-être fatalement devront se disperser mais lorsque toi pour un en verras l'ensemble de ce que je veux [sic], tu en recevras j'ose espérer une impression consolante. » Explication de Nina Zimmer du Kunstmuseum : Vincent peignait certains paysages par séries, cycles ou ensembles et ils ont été désolidarisés à la suite de la mort de l'artiste.

Van Gogh n'est cependant pas un peintre à l'esprit anti-commercial. Bien au contraire. Lors de son séjour à Saint-Rémy, il peint des oliviers et des cyprès. Les oliviers sont pour l'artiste mystique une référence biblique évidente. Mais comme le remarque Nina Zimmer : « Ce sont des raisons très concrètes de stratégie de vente qui l'ont incité à choisir précisément des oliviers et des cyprès comme point de départ de séries entières de tableaux. A l'époque, les Anglais sont les plus gros consommateurs d'art et c'est pour eux que le peintre – qui travailla à Londres chez Goupil, marchand d'art – pense produire ces paysages provençaux : "C'est que cela a rarement été peint, l'olivier et le cyprès, et au point de vue de placer les tableaux, cela *doit* aller en Angleterre, je sais assez ce qu'ils cherchent par là." »

Wouter Van der Veen est conseiller scientifique du musée Van Gogh d'Amsterdam. Entre 1999 et 2009, il a fait partie de l'équipe de chercheurs qui ont examiné les lettres de Van Gogh dans le cadre de la colossale publication de la correspondance complète et critique de l'artiste[5].

Dans un livre consacré au séjour du Hollandais à Auvers-sur-Oise, il dresse de lui un profil bien éloigné de celui d'un loser pauvre et isolé.

« En réalité Vincent Van Gogh était un artiste complexe, intelligent et cultivé. Fils de pasteur, il a grandi au sein d'une famille issue de la bourgeoisie moyenne. Une gouvernante, une bonne et un jardinier faisaient partie des réalités de son jeune âge. A vingt ans, en plus du néerlandais, il maîtrisait l'allemand, l'anglais et le français. Dans sa correspondance, on compte les mentions de plus de 150 auteurs différents, qu'il lisait dans le texte en quatre langues. » Le mythe du pauvre bougre fait long feu lorsqu'il ajoute : « Sa peinture était le fruit d'un travail long, méticuleux, acharné et référencé (…) Il pouvait se le permettre parce qu'il n'avait pas de problèmes financiers. »

Dans une lettre du 20 septembre 1889 adressée depuis Saint-Rémy à son frère Théo, il évoque un artiste parisien du nom de Jouve qui louait son atelier à qui voulait : « Jouve a toujours conservé son grand atelier et il travaille à de la décoration. Celui-là il s'en est fallu bien peu qu'il ne fût un excellent peintre. C'est les malheurs d'argent chez lui, il est forcé pour manger de faire mille choses exceptée la peinture qui lui coûte plutôt de l'argent qu'elle n'en rapporte s'il fait quelque chôse [sic] de beau. » Malheur d'argent chez Jouve… Mais pas chez

Van Gogh qui s'exclut explicitement de cette situation.

Le château de cartes de l'artiste maudit tombe définitivement lorsque Wouter Van der Veen donne encore un détail tangible qui date de la période arlésienne : « Le facteur Roulin dont il a fait le portrait à plusieurs reprises, nourrissait sa femme et ses trois enfants avec un salaire de 135 francs par mois. Van Gogh, de son côté, percevait habituellement 200 francs, mais souvent davantage, en plus de la toile et des couleurs que Théo lui envoyait. »

Vincent le grand mystique, mais aussi le peintre mentalement perturbé, est mort à 37 ans, suicidé. Il n'a tout simplement pas eu le temps d'atteindre la postérité. Son frère Théodore est décédé de la syphilis six mois plus tard. Il n'a pas pu mettre en application la stratégie de promotion qu'il avait certainement imaginée pour son artiste préféré. C'est le marchand Ambroise Vollard qui le révélera en 1895 lors de l'exposition inaugurale de sa galerie, cinq ans après la mort du peintre à l'oreille coupée. Vollard raconte dans ses mémoires[6] que « Van Gogh fit plusieurs portraits du père Tanguy, dont un, presque grandeur nature, où il est représenté assis. Cette toile est aujourd'hui au musée

Rodin. Quand on la lui marchandait, le père Tanguy en demandait froidement cinq cents francs et si on se récriait devant "l'énormité du prix", il ajoutait : "C'est que je ne tiens pas à vendre mon portrait." Et en effet, la toile demeura chez lui jusqu'à la fin de sa vie ; après sa mort, Rodin en fit l'acquisition. » A croire que tous les propriétaires de toiles de Van Gogh aimaient trop ses œuvres pour les vendre à vil prix.

« Le public est, relativement au génie, une horloge qui retarde. »

La phrase de Charles Baudelaire sonne comme la conclusion parfaite d'un texte sur Van Gogh et le marché de l'art.

Picasso,
le vrai-monnayeur

Parvenus à un certain niveau de célébrité, les artistes ont souvent le fantasme qui consiste à créer de l'argent. Car le succès fait naître chez le peintre un lien troublant entre son cerveau, sa main, son pinceau et l'argent qui sera bientôt en sa possession. Une sorte d'automatisme qui n'a pas toujours de relation avec le temps de travail ni même avec la qualité intrinsèque de l'œuvre. L'effet « signature célèbre » se monnaie à plein. Si Courbet écrit – on l'imagine sourire – « Je bats monnaie avec des fleurs » lorsqu'il peint des tableautins représentant des fleurs avec pour seul désir celui de faire de l'argent, Marcel Duchamp en 1919 va, lui, droit au but. Il ne peint pas des fleurs pour obtenir de l'argent. Il dessine un chèque. Cette année-là, il se fait soigner par un dentiste parisien, Daniel Tzanck, par ailleurs ami des peintres et des poètes. Il met au point un mode de paiement

180

« ready-made » tout à fait singulier : « J'ai demandé la somme et j'ai fait le chèque entièrement à la main, j'ai mis longtemps à faire les petites lettres, à réaliser quelque chose qui ait l'air imprimé – ce n'était pas un petit chèque. » Le chèque est écrit en anglais, la somme de 115 dollars est à tirer sur un compte tenu auprès de « The Teeth's Loan & Trust Company Consolidated ». Michel Leiris commentera : « Il s'agit d'un chèque faux mais vrai du fait qu'il tire son prix de la main qui l'a calligraphié[1]. »

Andy Warhol reprend involontairement le concept quarante-trois ans plus tard. Il fait du tableau une véritable planche à billets et, dès 1962, crée des toiles sérigraphiées qui reproduisent tout simplement des dollars à taille réelle. Le catalogue raisonné de l'œuvre du pape du Pop comptabilise 43 toiles qui déclinent ces reproductions, depuis la face du billet jusqu'à 200 copies du billet de banque de 1 dollar, en passant par la reproduction de billets de 2 dollars. L'origine de cette création historique serait liée à une fréquentation d'Andy, une antiquaire du nom de Muriel Latow : « Warhol recherchait des idées pour savoir quoi peindre et Latow lui fit payer 50 dollars pour lui en fournir une. Muriel dit : "Qu'est-ce que tu préfères plus que tout au monde ?" Alors Andy répondit : "Je ne

sais pas. Quoi ?" Elle dit : "L'argent. La chose qui signifie le plus pour toi et que tu aimes plus que tout au monde est l'argent. Tu devrais peindre des tableaux d'argent." Alors Andy répondit : "Oh ! c'est génial."[2] »

Mais au XXe siècle, l'artiste auquel on associe le plus grand nombre d'histoires relatives à la fabrication symbolique de monnaie est Pablo Picasso. Picasso dessine tout le temps et l'idée de son croquis griffonné sur la nappe en papier de la table du restaurant qui sert à payer la note est devenue un lieu commun. Cela dit, il reste des traces tangibles de la suractivité du peintre dans les restaurants. Des personnes très proches de lui, comme sa compagne Dora Maar ou le poète surréaliste Georges Hugnet, ont récupéré ces « gribouillages » qui valent bien davantage que leur pesant d'or.

Dans son *Dictionnaire Picasso*, Pierre Daix raconte que ce goût de la relique transformée en or causait un malaise à Picasso : « Il souffrait profondément d'une situation qui ne cessa d'empirer avec sa célébrité, surtout après que la télévision eut répandu son image : dès qu'on le reconnaissait, le moindre de ses graffitis était aussitôt considéré comme de l'or[3]. » Son petit-fils Olivier Widmaier Picasso a publié un livre

sur la famille Picasso, dans lequel il examine les mythes et les polémiques sur l'argent, l'artiste et son entourage[4]. Au chapitre consacré à l'or de sa production, il précise : « Payait-il ainsi que le veut la légende en faisant un dessin sur un coin de table ? Pour lui comme pour les autres, ce dessin valait plus qu'un billet de banque. Finalement tout le monde y trouvait son compte (...) Il est possible que la légende soit vraie et que le sentiment d'être plus puissant que l'argent l'ait rendu fort joyeux. Il battait monnaie à sa manière. La rumeur prétend encore que lorsqu'il payait en chèque, le chèque n'était pas encaissé, car sa signature avait plus de valeur que le montant du chèque. Mais c'est une rumeur invérifiable. » Par ailleurs le petit-fils raconte une anecdote étonnante qui ressemble à celle du chèque destiné au dentiste de Duchamp. En 1961, à l'occasion des 80 ans de Pablo, une corrida organisée en son honneur à Vallauris suscite le courroux de la Société protectrice des animaux. Picasso tient à prendre en charge la plainte de la SPA. Coût de la procédure : 5 000 francs. L'avocat cannois chargé de l'affaire, Armand Antebi, refuse sa rétribution. Selon Olivier Widmaier, Pablo lui envoie en guise de remerciement un chèque de 5 000 francs « qu'il avait dessiné comme un vrai, avec l'ordre,

la date et la signature. Le "chèque" est toujours encadré dans le bureau de sa maison dans le Gers ».

A partir des années 50, le marchand d'origine allemande installé à Paris, Heinz Berggruen, fait commerce, entre autres, de dessins, de sculptures et de lithographies de Picasso. Il raconte ses souvenirs et voit d'un œil moins dramatique la fétichisation des dessins de l'artiste[5].

« Un jour vers midi, nous étions assis dans l'un de ses cafés préférés, Chez Félix, sur la Croisette, à Cannes, avec un petit groupe d'amis. La France était alors, une fois de plus, confrontée à d'énormes problèmes monétaires, l'inflation augmentait considérablement et une dévaluation menaçait. Le gouvernement venait tout juste de mettre en circulation un nouveau billet de 500 francs. "Je ne l'ai jamais vu, me dit Picasso, en avez-vous un ?" Il examina le nouveau billet de banque et fit en souriant le commentaire suivant : "Très intéressant. Voici donc le nouveau billet. On devrait me nommer ministre des Finances, je pourrais peut-être sauver le pays du chaos économique où il se trouve."

« Nous le regardâmes d'un air étonné. "C'est très simple, dit Picasso. Je suis le roi Midas. En

deux secondes, je peux doubler ce billet de 500 francs." Il sortit un petit crayon de sa poche, et en un éclair dessina sur le petit espace rond et blanc du billet, une minuscule corrida. "Voilà, dit-il, le billet vaut certainement le double, à présent." Le soir même, je racontai l'anecdote à quelques amis et leur exhibai le billet de 500 francs avec la corrida. L'une des personnes présentes sortit alors effectivement 1 000 francs de sa poche et m'acheta le billet. Les autres me firent le reproche d'avoir l'esprit trop commerçant : comment pouvait-on à ce point être porté sur l'argent ? J'en fus quitte pour payer le repas à tout le monde. »

Heinz Berggruen a connu Picasso à la fin de sa vie, une époque où le talent du peintre était établi et confirmé par les institutions comme par le marché. Une période où Picasso vivait dans une grande aisance matérielle et où, manifestement, il redistribuait volontiers son argent. Pensions aux mères de ses enfants, dons à ses camarades nécessiteux... Berggruen témoigne : « Picasso au fond avait peu de besoins et cela se manifestait clairement dans la dernière partie de sa vie, lorsqu'il vécut dans le climat doux du midi de la France. Je ne l'ai jamais vu porter de costume, il ne possédait vraisemblablement pas la moindre cravate. Le plus souvent, il était en

short, le torse nu et bronzé, les pieds nus également, glissés dans des sandales. » Maya, la fille que Picasso a eue avec Marie-Thérèse Walter résume parfaitement en une formule l'esprit de l'artiste à la fin de sa vie : « Vivre modestement avec beaucoup d'argent dans la poche. »

Mais il existe un autre Picasso : l'ancien pauvre. Le voilà, ce va-nu-pieds, un étranger qui débarque à Paris à l'aube du XXe siècle, ne parle pas le français et se fait « rouler » par ses marchands. Ce petit Pablo-là restera manifestement longtemps comme un fantôme, qui hantera l'esprit de l'artiste devenu une vedette de la peinture qu'on appelle moderne.

Françoise Gilot est l'une des compagnes dans la longue liste des conquêtes du Malaguène. Elle lui donnera deux enfants. Cette femme peintre qu'il rencontre en 1943 et qu'il cesse de voir en 1955 publie en 1964 *Life with Picasso* (*Vivre avec Picasso*) dans lequel elle révèle aussi les travers de l'homme devenu un géant de la peinture. La publication a soulevé de nombreuses contestations comme celle de Picasso lui-même. On peut y lire les détails de la vie de celui qui a peur de manquer. Des scènes pathétiques dignes de l'oncle Picsou : « Il demandait en rentrant : "Où est l'argent ?" Je répondais : "dans

la malle" parce qu'il transportait partout avec lui une vieille malle rouge Hermès, remplie de cinq ou six millions en billets, pour avoir toujours avec lui "de quoi acheter un paquet de cigarettes". Mais si pensant qu'il s'agissait d'un des enfants je répondais : "dans le jardin !" il secouait la tête avec impatience : "Mais non, je veux dire l'argent de la malle. Je veux le compter." Cela ne servait vraiment pas à grand-chose, parce que la malle était cadenassée et que Pablo en gardait toujours l'unique clef sur lui. "Vous allez le compter, disait-il, et je vous aiderai." Il sortait tout l'argent, épinglé par liasses de dix, et en faisait des petits tas. Il comptait une liasse et trouvait onze billets. Il me la passait et j'en comptais dix. Alors il recommençait et n'en trouvait plus que neuf. Cela rendait Pablo très soupçonneux et nous nous mettions à vérifier chaque liasse. Il avait admiré la méthode employée par Chaplin dans *Monsieur Verdoux* et tâchait de compter à toute vitesse comme lui. Il faisait de plus en plus souvent des erreurs et il fallait recompter de plus en plus souvent. Quelquefois tout ce rituel pouvait durer une heure. Nous n'arrivions jamais au même total. A la fin, Pablo se lassait et disait que cela pouvait aller, que les comptes tombent juste ou non. »

187

Dans l'exhaustif *Dictionnaire Picasso* de Pierre Daix, il n'existe pas d'entrée correspondant au mot « Argent ». Il ne faut pas y voir un signe. Simplement son auteur se penche amplement sur la question dans un paragraphe suivant, à la lettre M, consacré à ceux qui vont aider Pablo à produire de l'argent, autrement dit les marchands. Mais, chez Picasso, marchand s'écrit en minuscule malgré la gloire qui est associée à certains. Pierre Daix commence son récit par un traumatisme qui explique certainement la méfiance ultérieure de l'artiste vis-à-vis de ses intermédiaires : « Picasso eut très jeune une expérience douloureuse avec son premier marchand. » Celui-ci porte un nom prédestiné : Manyac[6]. Money manyac ? L'industriel catalan sert surtout d'intermédiaire au jeune Pablo fraîchement arrivé de Barcelone. C'est le Manyac en question qui lui présente Ambroise Vollard et la « petite » marchande Berthe Weill. « Il est évident que Manyac et Vollard s'entendirent par-dessus la tête de ce gamin », commente Pierre Daix. Jusqu'en 1904, alors que Pablo vit entre Paris et l'Espagne, son existence est marquée par une extrême pauvreté. Le « sauveur » de l'époque de ses débuts à Montmartre, au Bateau-Lavoir, c'est « le père Soulier ». Cet ancien lutteur et grand buveur est un marchand

de bric-à-brac. Roland Penrose, premier bio-
graphe de Picasso, raconte que « le père Soulier
était devenu indispensable aux artistes qui
vivaient dans les environs, non parce qu'il les
enchérissait par ses achats mais parce qu'il les
empêchait souvent de mourir de faim. Grâce à
lui, il était toujours possible d'obtenir de quoi
payer les besoins immédiats. Mais à quel prix !
Vingt francs pour dix dessins admirables de
Picasso, tel était le marché qu'il proposait
devant un verre au café voisin. »

Mais déjà des collectionneurs trouvent le
chemin de l'atelier de l'Espagnol, tout en haut
de cette côte escarpée qui monte à Montmartre
vers le Bateau-Lavoir et vers le succès. Les col-
lectionneurs américains qui vont devenir célè-
bres, Leo et Gertrude Stein, achètent en 1905
pour 800 francs de tableaux d'un coup. Sauvé !
Picasso commence à prendre, doucement, le
chemin de la gloire. C'est aussi à cette période
qu'il entame une série de portraits de person-
nages qui sont nécessaires à sa réussite. Peut-on
parler d'opportunisme ? D'autres agissements
du peintre font pencher en faveur d'une extrême
liberté. Cependant, on note qu'il commence en
1905, juste avant sa période cubiste, le portrait
de la femme désormais la plus influente de
l'avant-garde, celle qui porte un regard définitif

sur les hommes et leurs œuvres, d'Hemingway à Picasso, Gertrude Stein. Il la fait poser pas moins de quatre-vingt-dix fois. Et finit par lui offrir le tableau qui appartient aujourd'hui aux collections du Metropolitan Museum de New York. Une créature massive représentée dans des tons bruns, qui n'exprime en rien la grâce de ses portraits d'amoureux. A la fin de 1906, il a déjà acquis une certaine réputation dans les cercles avertis et ses tableaux se vendent bien chez le marchand Ambroise Vollard. Pourtant l'artiste va remettre en question ce début de confort matériel et moral avec *Les Demoiselles d'Avignon*, acte de naissance du cubisme. Il s'ensuit un torrent d'incompréhension voire d'insultes de la part de ceux qui commençaient à être acquis à sa cause artistique. C'est à ce moment-là qu'apparaît un personnage qui jouera un rôle majeur dans la carrière du peintre, un ancien mais jeune banquier allemand qui veut faire commerce de l'art : Daniel-Henry Kahnweiler.

Picasso est de nouveau isolé dans le cercle de Montmartre. Le peintre Derain confie à Kahnweiler : « Un jour nous apprendrons que Picasso s'est pendu derrière sa grande toile. » Derain est sensible mais pas devin. La grande toile c'est *Les Demoiselles d'Avignon*. Celle qui, avec

Guernica, sera la plus célèbre des « grandes fresques » de l'artiste.

Quant à Kahnweiler, il lui achète très vite quelques tableaux qu'il revend encore plus vite.

On parle souvent de la relation amicale entre Kahnweiler et Picasso mais il existe de la part du créateur une distance certaine à l'égard de celui-ci et plus généralement à l'égard de ceux qui font commerce de l'art. Un autre de ses marchands, Paul Rosenberg, dira que Picasso voyait la relation entre artiste et marchand comme une « lutte des classes » : « Le marchand voilà l'ennemi. »

Pourtant, en 1910, Kahnweiler est souvent dans l'atelier de Picasso. Il s'y rend non seulement pour voir son « ami » et son travail, mais aussi afin de poser pour le portrait que l'artiste fait de lui. Après ceux d'Ambroise Vollard, de Clovis Sagot et de Wilhelm Uhde[7], exécutés quelques mois plus tôt, « Picasso a décidé de "s'attaquer" à son marchand[8] ». Michael C. FitzGerald, qui a exploré en un livre[9] la mise en place du « business Picasso », est clair : « Ça n'est probablement pas une coïncidence si le portrait [de Wilhelm Uhde] précède d'à peine quelques mois une exposition de l'artiste que Uhde organisa en mai 1910 à la galerie Notre-Dame-des-Champs. » Et plus loin : « Le portrait

de Kahnweiler qui suit ceux de Sagot, de Vollard et Uhde suggère que Picasso aura pu utiliser les séances de pose pour interroger, courtiser et sélectionner un marchand qui lui garantirait une sécurité que Matisse avait gagnée grâce à son contrat avec Bernheim. »

A partir de 1911, Picasso n'a plus d'angoisses profondes au sujet de l'argent. Autrement dit, il sait que son travail produit du cash. Il continue à explorer le style cubiste et développe en parallèle un genre réaliste. Mais au déclenchement de la guerre, celui qu'on pourrait qualifier de « protecteur de ses intérêts financiers », l'Allemand Kahnweiler, n'est plus le bienvenu en France. Il doit partir. Ses biens comprenant surtout ses collections seront réquisitionnés et vendus aux enchères. Le marchand parisien Léonce Rosenberg prend le relais auprès de Picasso jusqu'en 1918, date à laquelle son propre frère, Paul Rosenberg, va se charger de mettre en place un « business Picasso » de haut vol. 1917 : Picasso se marie avec une ballerine des Ballets russes : Olga Kokhlova.

La période d'amour pour cette femme sera aussi une période de métamorphose sociale pour Picasso. De l'influence du sentiment sur le grand homme...

Olga a une ambition convenue et convenable. Picasso y croit. Fini la bohème. Fini la poésie. Picasso tend à prendre l'apparence de ses clients bourgeois. Sur une photo de cette époque, dans son atelier, on le voit en cravate et chemise blanche, complet bien coupé, coiffé d'un chapeau élégant. Une main tient une cigarette tandis que l'autre, bien décidée, est posée sur sa taille. Le peintre affiche un nouveau « lifestyle » de conquérant des sphères prospères. Le standing du parvenu commence par un appartement bien situé. Les jeunes époux s'installent donc dans le quartier chic de Saint-Philippe-du-Roule, rue La Boétie, et son marchand Paul Rosenberg ouvre une galerie dans la même artère. Du producteur au consommateur, il n'y a plus que quelques pas. Ces nouvelles accointances commerciales sont célébrées, comme il se doit, par un portrait. Un calme après-midi de janvier 1918, Pablo esquisse le visage de Paul. Mieux, à la fin de l'été 1918, il peint aussi son épouse et son enfant. Ce tableau qui a longtemps appartenu à la famille du marchand – pour la petite histoire la journaliste et épouse de Dominique Strauss-Kahn, Anne Sinclair, est la petite-fille de Paul Rosenberg – a été cédé en dation au musée Picasso de Paris en 2008.

Contre toute attente, Picasso devient le serviteur du Tout-Paris chic. Près de Biarritz, la millionnaire d'origine chilienne Eugenia Errázuriz l'invite en vacances dans sa villa La Mimoseraie et l'aide financièrement. Le couple partage la vie de cette aristocratie et Picasso représentera par trois fois la maîtresse de maison. Il lui offre aussi un carnet de portraits représentant ses nobles fréquentations. Picasso écrit à Cocteau : « Je vis une vie très mondaine » et à Apollinaire : « Je vois le beau monde ». Max Jacob, toujours poète, résumera cela par une formule pas vraiment tendre : pour Picasso, c'était l'« époque duchesses ».

Quant à Rosenberg, il obtient un privilège : il est le premier à voir les tableaux dans l'atelier de l'artiste et à pouvoir les acquérir.

Les deux hommes ont compris l'importance d'une stratégie médiatique. Michael C. FitzGerald raconte que, pour renforcer l'opinion des critiques déjà favorables, Picasso fait des cadeaux, particulièrement au moment de la première exposition de l'artiste chez Rosenberg en 1919[10]. Le marchand voit au-delà des frontières. Il organise une exposition de tableaux tous néo-classiques – donc non dérangeants pour les esprits les plus orthodoxes – à Chicago. Mais

mieux encore, il convient désormais d'établir un réseau de distribution international solide. Rien de plus solide que les musées. Objectif : lier des galeries commerciales avec des institutions publiques.

On surprend un dialogue purement financier entre les deux protagonistes. Rosenberg écrit le 7 juillet 1925 à Picasso : « Les peintures sont devenues comme la Bourse. La demande universelle pour la Peinture française est incroyable[11]. »

Picasso vit une nouvelle existence dans un contexte bourgeois. Domestiques et meubles luxueux... Le couple multiplie les sorties mondaines dans lesquelles le peintre se montre en smoking. Depuis qu'il habite les « beaux quartiers » comme ils disent, l'artiste voit moins ses amis de Montmartre. Ce jeu-là dure dix années. C'est la seule et unique fois où l'artiste se prête au cirque social. Ça n'est pas un hasard si c'est à la même époque qu'il met en place avec son marchand Paul Rosenberg un système promotionnel qui est encore aujourd'hui appliqué dans l'art contemporain.

Le 11 septembre 1932 est inauguré à la Kunsthaus de Zurich une exposition de l'artiste. Elle innove pour plusieurs raisons. D'abord parce que c'est la toute première exposition de Picasso

dans un musée. Mais encore parce qu'elle est le fruit de la collaboration entre les dirigeants du musée et le marchand. Objectif pour les Suisses : montrer un artiste contemporain nova-teur. Objectif pour le marchand, mais aussi pour l'artiste : promouvoir, vendre. Picasso s'im-plique personnellement. Il n'hésite pas à faire le voyage afin d'intervenir directement dans l'accrochage. En octobre 2010 à Zurich, dans la même institution, est organisée une commé-moration de cette exposition historique. Tobia Bezzola, commissaire, la présente ainsi : « On peut dire que cette exposition a été l'une des toutes premières d'un genre qui aujourd'hui détermine mondialement la stratégie d'exposi-tion des musées : la grande rétrospective d'un artiste vivant, conçue et organisée par le musée qui l'accueille en étroite collaboration avec l'artiste, ses marchands et ses collectionneurs. » 224 tableaux sont exposés, dont 56 qui vien-nent directement de chez Picasso lui-même. L'artiste veut mettre en exergue ses travaux récents, datés de 1932. Ironie du sort, ce sont ceux-là mêmes qui sont aujourd'hui les plus cotés sur le marché. Ils représentent tous des scènes explicitement érotiques montrant sa maî-tresse Marie-Thérèse Walter dans des poses alanguies associées à des références au sexe

masculin. D'ailleurs le 4 mai 2010, *Nu, feuilles vertes et buste* de 1932, numéro 217 du catalogue de Zurich, est adjugé pour 106,5 millions de dollars. Il s'agit du record absolu pour une œuvre d'art aux enchères.

Revenons à 1932. Picasso est consulté pour les transactions. Le 5 décembre, l'artiste scelle un « deal » – comme disent aujourd'hui les marchands – pour un tableau cubiste par un télégramme explicite : « Envoyez moi chèque Paris. STOP. »

1940 : Paul Rosenberg, marchand juif désormais en danger en France, part s'installer à New York. Quant à Kahnweiler, il est de nouveau indésirable sur le territoire français et se cache pendant toute la guerre. Picasso, lui, continue de peindre, beaucoup. A partir de 1947, c'est Kahnweiler qui regagne cependant la quasi-exclusivité du travail de Picasso.

Les guerres passent, les femmes aussi.

L'influence d'Olga n'opère plus depuis long-temps. Désormais l'artiste n'est plus ni dandy, ni mondain, ni soucieux explicitement de sa progression en termes de marché.

Il faut dire que le mouvement a été efficacement lancé.

On pourrait conclure sur la relation importante du maître de Malaga avec l'argent comme l'a fait Michael C. FitzGerald : « A travers sa carrière, Picasso a appliqué ses talents remarquables à gagner le soutien de ceux qui pouvaient amplifier sa réputation et contribuer à l'acclamation de son art – les marchands, critiques, collectionneurs et commissaires d'expositions qui constituaient son auditoire premier. Bien qu'il ait proclamé en 1918 que les marchands étaient les ennemis des artistes, il a négocié un accord extrêmement avantageux qui assurait à la fois son indépendance et soutenait sa cause (...) Il s'agit d'une attitude majeure propre à la tradition de l'avant-garde depuis le milieu du XIXᵉ siècle et qui définit encore aujourd'hui l'artiste comme un entrepreneur dans la culture moderne. »

L'artiste aime l'argent, qui est aussi un instrument de mesure de sa réussite personnelle. L'artiste fabrique indirectement de l'argent. A ce titre, Picasso est un « vrai-monnayeur ».

Magritte, *un copieur*
invétéré... de lui-même

S'agit-il d'art, d'art véritable ? Lorsqu'on rencontre l'artiste belge Wim Delvoye dans les allées de la foire d'art contemporain Frieze de Londres, il parle non pas de ses créations ou de celles de ses contemporains, mais d'art ancien. L'homme qui fait partie des artistes parmi les plus cyniques mais aussi les plus médiatiques du monde de l'art – cela va souvent de pair – est un collectionneur passionné de maîtres du passé. Lors de cette entrevue impromptue, en 2011, son obsession s'appelle Jacques Blanchard (1600-1638). Une courte vie passée à peindre avec maîtrise des femmes plantureuses inspirées de Titien, des corps nus jetés en pâture à la délectation de l'œil coquin. Courte carrière. Oubli rapide. Sauf pour les spécialistes du Louvre et Wim. Car Delvoye collectionne la peinture italienne et française du XVIIe siècle. A son tableau de chasse, il y a aussi Guido Reni,

Giuseppe Ribera... Il raconte : « Si j'investissais le même argent dans l'art contemporain, je pourrais acheter cinq œuvres à peine. L'art ancien est comparativement bon marché. Et puis l'art contemporain, c'est de la vanité pour ceux qui l'achètent. Un signe de succès comme une belle voiture ou un nouveau travail. L'art ancien c'est du vrai art. » La sentence a été rendue : « du vrai art ». Comment qualifier l'art qu'il produit ? Pas de réponse. Il a déjà recommencé à parler de Jacques Blanchard. Wim Delvoye travaille selon un mode sériel qui correspond manifestement à ses obsessions ponctuelles. Depuis un certain temps, il est à l'origine de tours gothiques en acier dentelé. Des érections sans fonction, à la fois gracieuses et masculines, démonstrations des prouesses de la haute technologie qui contrastent avec leur inspiration moyenâgeuse. Il est aussi connu pour une grande machine qui porte le joli nom de *Cloaca*, comme celui des égouts de la Rome antique : un mécanisme chimique sophistiqué et relativement volumineux qui pourrait être vu comme une allégorie de notre société. Beaucoup d'énergie brûlée pour en arriver à... pas grand-chose ou presque. Il l'a exposée la première fois en 2000 à Anvers, avant de réaliser une espèce de

tour du monde avec ses différentes versions s'achevant en 2011 au Museum of Old and New Art du collectionneur milliardaire de Tasmanie David Walsh. Du purin au cochon, il n'y a qu'un pas que Wim a souvent franchi avec adresse. Près de Pékin, il a monté une véritable ferme qui a fait vivre pendant un temps tout un village. L'élevage porcin qui y était pratiqué était destiné au tatouage. Car la peau de l'animal rose ressemble étrangement à celle de l'homme. Sur son épiderme, Delvoye imprimait à jamais des histoires de son cru qui parlaient en vrac, de Dieu, de la Vierge, des marques de luxe et de l'amour. Comme aurait pu le dire le proverbe : « Petit tatouage deviendra grand. » En nourrissant les gorets, il faisait grandir les œuvres d'art, jusqu'à ce que mort s'ensuive. Car les peaux sont vendues comme des peintures, encadrées ; ou comme des sculptures, taxidermisées.

Le cochon est au patrimoine de l'art belge ce que la frite est à la gastronomie. Un grand classique pas toujours apprécié à sa juste valeur.

L'excellent commissaire d'exposition Harald Szeemann consacrait d'ailleurs une section entière au sujet à l'occasion de sa dernière réalisation, « Belgique visionnaire » en 2005. Il y montrait par exemple qu'à la fin du XIXe siècle,

Félicien Rops peignait une belle toute nue qui jouait à colin-maillard guidée par un cochon qui pourrait bien représenter son amant.

Dans le répertoire porcin du « plat pays », la grande anomalie de l'histoire de l'art est le fruit de l'imagination du surréaliste René Magritte. En 1945, pendant sa période qualifiée de « période Renoir », il a peint *La Bonne Fortune*. On y voit au premier plan un cochon en veston, regard en coin, en promenade dans un cimetière sous un ciel pointilliste pastel. Le critique d'art David Sylvester, qui a consacré une biographie très complète à l'artiste belge[1], commente : « Quand des phénomènes perturbants, subversifs ou indécents se produisent par une belle journée ensoleillée où les fleurs s'épanouissent gaiement, ils sapent notre foi en l'existence. » Nous sommes en 1945. La guerre se termine et Magritte donne à voir le monde depuis son Bruxelles chéri, distancié et plein d'esprit.

René Magritte (1898-1967) est un être sédentaire. Excepté un séjour de 1927 à 1930 à Paris et un autre à Carcassonne en 1940 par la force des événements de la guerre, plus quelques rares voyages ponctuels, il passe son existence en Belgique, à Bruxelles à cinquante kilomètres de son lieu de naissance.

Wim Delvoye a 2 ans lorsque le grand maître belge du surréalisme meurt. Et bien que Delvoye soit un grand voyageur, il partage avec Magritte un attachement certain à la Belgique. Son atelier est installé à Gand. Mais surtout les deux artistes ont en commun la capacité de formuler une vision lucide du commerce de l'art. La chose est rare.

Delvoye parle clairement d'un art « vrai » ancien, en contraste avec celui de son époque, qui serait le sujet de vanités diverses et d'enjeux financiers.

Magritte, dans le même esprit, fait une distinction tranchée entre art et commerce de l'art, comme le raconte le catalogue raisonné consacré à l'œuvre du surréaliste[2]. On y trouve une lettre datée du 1er janvier 1950 adressée à son marchand new-yorkais, Alexandre Iolas. Elle donne l'esprit qui présidera à sa production dès cette époque et jusqu'à la fin de son existence. « Vous faites le commerce des tableaux et moi je vis de mon travail. Vous comme moi, nous avons choisi ces occupations. Je désire, comme vous, vendre beaucoup. Mais pas n'importe quoi. Il est évident que je pourrais gagner beaucoup d'argent en faisant une certaine peinture pour les gens riches qui n'ont pas de goût, et vous aussi vous pourriez gagner plus en vendant ce

genre d'horreurs. Il faut en prendre notre parti : composer avec le commerce de l'art ! Mais afin d'obtenir le maximum de résultats, ne confondons pas l'art et le commerce. Aussi dites-moi avec le maximum de précision ce qui dans mes travaux a le plus de chance d'être acheté, et que cela ne veuille pas dire que ce qui n'est pas vendu (…) doit être déchiré. Ainsi il n'y aura pas de malentendu nuisible aux affaires et à nos sentiments de la justice. »

La peinture de Magritte est-elle de la « vraie » peinture ? La réponse est « non » si on l'envisage au sens traditionnel du terme. La réponse est « non » encore si on envisage sa production « alimentaire ».

Depuis longtemps, Magritte se voit, et son entourage aussi, comme un poète plutôt qu'un peintre. D'ailleurs ses images sont plates, sans relief. Dans la même correspondance il s'en explique : « L'essentiel de ma peinture est de ressembler à la pensée. La peinture dans ce qu'elle a de traditionnel, dessin, perspective, composition, couleurs, etc. n'est qu'un moyen et non un but (La peinture "artistique" est, elle, un but pour les artistes traditionnels). »

Magritte est donc un producteur de poésies picturales. Ce statut à part, qu'il s'est attribué,

lui donne certainement la liberté de produire des images « gagne-pain ».

Magritte est un homme aux deux visages. De lui, on connaît surtout la face cachée derrière une pomme verte et sous un chapeau melon comme dans son autoportrait *Le Fils de l'homme* de 1964. L'artiste a atteint la postérité en mettant en place un vocabulaire pictural qui comprend ces deux accessoires. C'est le même qui peint une pipe et écrit « Ceci n'est pas une pipe », comme il dirait « Je ne suis pas un peintre ». René Magritte est plus que célèbre, il est inscrit dans l'inconscient collectif occidental grâce à ce dessin de 1929 baptisé *La Trahison des images*.

Interprétation possible : il n'existe pas de lien entre l'objet et sa représentation. Le philosophe Michel Foucault commente : « Le dessin de Magritte est aussi simple qu'une page empruntée à un manuel botanique : une figure et le texte qui la nomme. Rien de plus facile à reconnaître qu'une pipe, dessinée comme celle-là ; rien de plus facile à prononcer – notre langage le sait bien à notre place – que le "nom d'une pipe" (...) Faut-il dire : Mon Dieu, que tout ceci est bête et simple ; cet énoncé est parfaitement vrai, puisqu'il est bien évident que le dessin représentant une pipe n'est pas lui-même une pipe[3] ? »

Rien n'est jamais ni bête ni simple chez Magritte.

Sa vie est apparemment tranquille mais elle est, en fait, tenue par une angoisse extrême. Sa mère se suicide alors qu'il est enfant. Son père le prend pour un enfant prodige. Magritte aime le secret, la discrétion, la chose cachée même s'il a une soif éperdue de reconnaissance. Magritte aime l'argent. Il lui manque. Il s'en plaint toujours mais il ne lui apportera pas le bonheur lorsqu'il arrivera à la fin de sa vie. Magritte a rencontré une jolie petite fille, Georgette Berger, à la kermesse de Charleroi, alors qu'il avait 12 ans. Elle sera sa femme pour la vie. Georgette porte une croix à son cou et les surréalistes menés par André Breton n'aiment pas sa bigoterie. Magritte rompt avec les surréalistes. Georgette n'a pas d'enfant. Ils auront un chien.

Magritte donne l'impression d'être un petit-bourgeois à l'esprit étriqué. David Sylvester rétorque : « Magritte est un homme mal à l'aise dans la société et il se retranche derrière un comportement guindé pour garder ses distances. C'est un agent de subversion qui se déguise en petit-bourgeois tant et si bien que la plupart des gens le prennent effectivement pour

un petit-bourgeois (...) quelqu'un qui passe une bonne partie de sa vie à faire semblant de ne pas être là. »

Au début des années 20, l'artiste est un apprenti peintre à tendance cubisante qui cherche à offrir à celle qui va devenir son épouse, comme il l'écrit lui-même, « le calme d'une vie bien bourgeoise et rangée ». En 1923, il découvre un tableau du surréaliste italien Giorgio de Chirico daté de 1914, *Chant d'amour*, qui va le bouleverser. Récit d'une grande émotion : « C'est la rupture complète avec les habitudes mentales propres aux artistes prisonniers du talent, de la virtuosité et de toutes les petites spécialités esthétiques. Il s'agit d'une nouvelle vision où le spectateur retrouve son isolement et entend le silence du monde. » René voudrait représenter le silence en peinture. Le silence qui est en lui.

Au début de l'année 1924, il décide de gagner sa vie dans le domaine de la publicité. Incidemment, la création publicitaire va devenir le laboratoire créatif de son art. David Sylvester souligne qu'en 1925 et 1926 son activité publicitaire est intense et sa production de tableaux s'accroît considérablement. « Alors qu'il en a réalisé une quinzaine [de tableaux] entre 1924 et 1925, il en peint près d'une centaine entre janvier 1926 et septembre 1927. » C'est durant

cette période où des images chocs sont associées à une formule (le titre) en contraste, que Magritte met au point sa « recette » picturale. L'artiste assume tellement cette activité que lorsqu'il s'installe à Paris et tente de trouver chez les surréalistes une complicité, il leur montre ses meilleures « réclames ». Sa brochure pour le fourreur bruxellois Samuel est exhibée à André Breton et Louis Aragon. On y lit par exemple, à côté d'une image d'une élégante, à propos de son manteau : « Dans la lumière de son miroir il s'anime et soudain se prend à vivre avec vous. »

L'obsession de Magritte : ne pas être un peintre, tout comme Marcel Duchamp ne désirait pas être un « artiste peintre », avec tous les standards que cela implique. Cette crainte est si forte que lorsque le couple cherche un appartement dans la capitale française et qu'on lui propose seulement des ateliers d'artistes, René refuse catégoriquement. « Il veut pouvoir travailler dans la cuisine ou dans le salon. Les Magritte doivent donc se résoudre à habiter en banlieue au Perreux-sur-Marne ». A cette époque, l'artiste a une galerie en Belgique à laquelle il réserve officiellement l'intégralité de sa production. Mais déjà il fait des pieds de nez au système commercial et peut peindre « en cas

de nécessité » deux fois le même tableau sans en tenir informé son marchand. Automne 1927 : Magritte peint pas moins de trois tableaux par semaine. Travailler plus pour gagner davantage. Mais ses toiles ne se vendent pas. Breton le grand « prêtre », le théoricien du surréalisme, va s'intéresser à lui seulement un an plus tard. Le Belge est en compétition dans le « cœur » des surréalistes avec l'Espagnol Dalí.

Cette période est l'apogée de sa création dans la série des « tableaux alphabets ». Sur le même principe que la pipe, il associe un objet à un ou plusieurs mots inscrits sur la toile.

Ce type de peintures va être une « vache à lait » dans la production du Belge. Sylvester est tout à fait explicite à ce sujet. « Magritte continuera à exécuter des tableaux alphabets jusqu'à la fin de sa vie. Une bonne moitié de ceux qu'il crée par la suite reprennent des inventions de la période parisienne, avec parfois de légers changements ; la plupart semblent réalisés pour des motifs purement commerciaux. » 1928 : Magritte produit cent tableaux.

Ils encombrent les stocks de ses deux marchands bruxellois qui ne vendent pas. A Paris, le peintre ne trouve pas de travail. Il arrête de peindre, vit misérablement, tente de liquider sa bibliothèque en transportant de pesantes valises

pleines de livres et reçoit, pour survivre, quelque argent de la famille belge. La retraite de France est organisée après le conflit ouvert avec les surréalistes. A Bruxelles, Magritte retourne à ses amours publicitaires. Il recommence sa carrière de graphiste sous le nom de Studio Dongo. Studio Dongo : un hangar au fond du jardin, dans lequel il travaille avec son frère, musicien. Et comme dans les années 20, ses activités publicitaires nourrissent sa peinture. En 1933, le conflit avec la bande à Breton est enterré. Le peintre bénéficie de solides soutiens intellectuels mais toujours pas de celui de collectionneurs capables de faire des acquisitions. En 1936, Alfred Barr, le légendaire premier directeur du Museum of Modern Art, organise une exposition à New York et dans d'autres villes américaines : « Fantastic Art, Dada, Surrealism ». Il sélectionne pas moins de cinquante-cinq œuvres de Max Ernst, quinze de Miró, quatorze de Dalí et onze de Magritte. L'artiste ressent la nécessité impérieuse qu'il y a à vendre en dehors des frontières belges. Selon David Sylvester, il essaie de faire des « peintures vendables ». « A partir du moment où il a pris cette direction, sa production a connu un accroissement très marqué. Elle est surtout liée à la préparation de sa première exposition aux Etats-Unis à la Julien Levy

Gallery. » Pour Magritte l'équation est simple et elle se vérifiera tout au long de sa vie : production vendable = répétition. Près de la moitié des peintures ressemblent à des reproductions en couleur de peintures antérieures. Cependant, cette fois-ci l'exposition est un échec commercial. C'est certainement pour cela que Magritte commence à pratiquer, comme une alternative, la gouache. Ces dernières vont enfin commencer à « rencontrer » leur clientèle. Le Belge continue à chercher des débouchés au-delà du Royaume. On ne peut pas dire que sa quête soit habile. Ainsi, lorsqu'il rencontre un collectionneur anglais, Edward James, qui lui commande trois tableaux avant de cesser de manifester son intérêt, la réaction épistolaire du Belge ne se fait pas attendre. « Vous êtes avec quelques rares hommes dont je suis, une société singulière. Pour nous, l'argent n'est qu'un moyen ayant cours actuellement et rien de plus. Il se fait que par hasard vous en avez trop pour vos besoins et moi pas assez. Il serait tout à fait correct et régulier que vous m'en procuriez de temps en temps, comme vous avez commencé de le faire. » Magritte poursuit même en spécifiant les modalités pratiques qui lui conviendraient : « Je vous propose ce cérémonial : vous me ferez parvenir 100 livres à chaque début de mois d'août,

jusqu'en 19.. et, en échange, vous recevrez le meilleur tableau selon moi des tableaux récents que j'aurai faits. »

Mais il se trouve qu'Edward James n'est pas aussi fortuné que l'artiste aurait pu l'espérer. James remercie donc Magritte pour sa « naïveté charmante » et avoue que désormais, il préférerait acheter un Miró ou un Chirico.

René est un étrange mélange de fourberie dans les affaires, d'obsession pour l'argent – l'un de ses marchands belges Edouard-Léon-Théodore Mesens lui reproche en 1938 de ne parler que de ce sujet dans ses lettres en laissant de côté des questions plus importantes – et en effet, d'une certaine « naïveté charmante ».

David Sylvester relate ainsi une amusante anecdote datée de 1940.

Magritte est alors exilé à Carcassonne. Le monde est dans le chaos, les nazis sont de plus en plus puissants et Georgette, son grand amour, est retenue par un problème de santé à Bruxelles. La France entière les sépare. L'époux esseulé annonce rapidement qu'il veut revoir Georgette et doit donc retourner en Belgique. Il n'est cependant pas vraiment « équipé moralement » pour affronter la réalité. Il va entamer une aventure qui pourrait ressembler à l'un de ses

tableaux, un rébus dans lequel seraient repré-
sentés une bicyclette, douze œufs durs et une
route de campagne… « Il loue un vélo, se pré-
pare une douzaine d'œufs durs et s'en va. Au
bout de quelques heures, il revient épuisé. »
Magritte trouvera, plus tard, un moyen moins
surréaliste de rejoindre sa dulcinée. Avant de
partir, il écrira cependant une lettre à ses amis
qui précise en post-scriptum : « Si je devais périr
en route, dites à Georgette, quand vous la
reverrez, que ma dernière pensée aura été pour
elle. » On sait que Magritte n'a rendu sa femme
veuve que vingt-sept ans plus tard.

Il faut dire que la guerre ébranle les esprits.

C'est à cette période que Magritte veut
explorer un autre genre en peinture. Il écrit en
1941 à Eluard : « Il fallait sans doute que je
trouve le moyen de réaliser ce qui me tracas-
sait : des tableaux où le "beau côté" de la vie
serait le domaine que j'exploiterais. J'entends
par là tout l'attirail traditionnel des choses char-
mantes, les femmes, les fleurs, les oiseaux, les
arbres, l'atmosphère, le bonheur, etc. » Magritte
réalise qu'il doit changer non seulement son
répertoire, mais encore sa façon de peindre. En
1943, à contre-courant de toutes les tendances
il va explicitement s'inspirer de l'impression-
nisme. C'est ce qu'on appelle la « période

Renoir ». Entre mars 1943 et la fin de 1944, il exécute une cinquantaine de tableaux du genre, un mélange d'évocations contrastées. Du bonheur et de la violence dans un contexte pastel pompé à la source des Renoir tardifs. L'accueil réservé à cette production est désastreux. Les collectionneurs n'aiment pas. Les surréalistes non plus.

Les années de guerre semblent les plus dévoyées chez l'artiste aux deux visages. Avec l'aide de son grand complice, le poète et écrivain Marcel Mariën, il mène à bien un projet que la morale réprouve. Entre 1943 et 1946, alors que le commerce de l'art est au plus mal, les deux arrivent à financer une série de publications. L'explication de David Sylvester – officiellement contestée par Georgette à la mort de l'artiste – est simple : Magritte et Mariën s'amusaient à cette époque à fabriquer de faux tableaux modernes : « Magritte produit à un rythme régulier des peintures et dessins imitant le style de Picasso, de Braque, de Chirico, de Max Ernst et Mariën les écoule, souvent par le biais de la salle des ventes du Palais des beaux-arts. »

Magritte le poète produit des idées et des pieds de nez. L'invention de Picasso et autres Klee « maison » n'est, on peut l'imaginer, qu'une

variation supplémentaire dans son activité commerciale, qui ne cause pas chez lui de problèmes moraux dans la mesure où elle reste confidentielle. D'un point de vue biographique, un Magritte faussaire ajoute une dimension supplémentaire à son caractère mercantile.

Magritte brisé, Magritte martyrisé, mais Magritte libéré !

Oui, le peintre est un incompris qui souffre. Il doit se répéter pour vendre. Il en arrive même à copier les autres. Il s'ennuie dans ses habits étriqués de maître de l'autopromotion. Alors, en 1947, il décide pour sa première grande exposition parisienne qui se tiendra un an plus tard de « frapper un grand coup », comme le dira un autre de ses complices, le poète Louis Scutenaire. « Il ne fut pas question une minute de rassembler des peintures exécutées dans l'une ou l'autre des manières (…) il fallait avant tout ne pas enchanter les Parisiens mais les scandaliser. »

Magritte persévère donc consciemment dans ce qu'il appelle son « suicide lent » avec une production encore plus « trash » qualifiée de « période vache ». Bernard Blistène a consacré en 1992 à Marseille une exposition à cette production singulière[4]. Il parle de ce temps

215

comme d'un « délassement et une turbulence ». Le peintre quant à lui l'évoquera plus tard comme une « période maudite ». Les œuvres « vache » sont expressément exécutées pour l'exposition de la Galerie du Faubourg. Il s'agit d'une verve à la fois caricaturale et spontanée. Une mauvaise peinture faite sciemment, criarde et provocatrice. La bande dessinée des *Pieds Nickelés* aurait même été un sujet d'inspiration pour l'artiste. David Sylvester justifie ce « geste » dans sa biographie par le désir de jouer un tour à l'adresse de ces Parisiens pétris d'un complexe de supériorité. « C'est une blague jouée aux blagueurs français qui demandent : "Quelle est la différence entre une pomme de terre et un Belge ?" et qui répondent que la pomme de terre est cultivée. »

Mais la période « vache » est arrivée trop tôt. Ce genre « trash » nihiliste, ce « bad painting » est en ce début de XXIe siècle pratiqué avec succès par les artistes des « écoles » allemandes et américaines.

Cependant, en 1948, le fiasco est avéré tant au niveau commercial qu'auprès des intellectuels. Eluard, l'ami du peintre, écrit pourtant dans le livre d'or de la galerie un terrible « Rira bien qui rira le dernier ». Le sens de l'humour

surréaliste est diligenté par une certaine moralité. Le Belge a dépassé les bornes.

Il semblerait que l'épisode se solde par un grand traumatisme chez l'artiste. Non seulement il ne prend pas le soin de rapatrier les œuvres en Belgique avant 1954, mais surtout cet échec engendre chez lui un désir de rentrer dans la norme et cela pour toujours. La période vache signe la mise en avant définitive du deuxième visage de Magritte, celui de l'artiste commercial.

Le 7 juin 1948, il écrit à Scutenaire : « J'aimerais assez continuer en plus fort la "démarche" expérimentée à Paris. Mais il y a Georgette et le dégoût que je connais d'être "sincère" – Georgette aime mieux la peinture bien faite comme "antan", alors surtout pour faire plaisir à Georgette, je vais exposer dans l'avenir de la peinture d'antan. Je trouverai bien le moyen d'y glisser de temps à autre une bonne grosse incongruité. Et cela n'empêchera pas les publications pour nous amuser. Cela, ce sera du travail hors des heures d'atelier pour moi, comme hors des heures de bureau pour Scut. » La messe est dite. La faute à Georgette !

Magritte pourra se permettre quelques impertinences en dehors des heures de bureau.

Georgette est-elle un prétexte à la bonne cons-
cience du Magritte petit-bourgeois ? C'est ce
qu'insinue David Sylvester.

C'est à cette période qu'entre en jeu le per-
sonnage fondamental de la deuxième partie de
la vie de Magritte : Alexandre Iolas. Cet ex-
danseur étoile du ballet de Monte-Carlo, d'ori-
gine grecque, a ouvert en 1944 à New York une
galerie d'art. Au printemps 1947, le Belge a sa
première exposition chez Iolas. Elle inaugure
vingt ans de collaboration pendant lesquels
des échanges épistolaires fournis émailleront
leurs relations. Ils suivront une ligne identique,
comme l'observe Sylvester : « Le marchand
réclame avec insistance des œuvres à la fois
inspirées, poétiques et vendables, et l'artiste
réplique régulièrement que les deux premières
exigences ne sont pas forcément compatibles
avec la troisième. » Mais il s'exécute. Certes
Magritte est une victime de la demande améri-
caine, mais dans le même temps, son esprit facé-
tieux se joue des règles morales en vigueur. Une
de ses pratiques courantes consiste par exemple
à antidater ses tableaux. « Pendant la durée de
son contrat avec Iolas, il fournissait volontiers
à des collectionneurs privilégiés des tableaux

portant une date antérieure à la signature dudit contrat. »

La force de frappe de l'artiste dans l'après-guerre est la copie de ses œuvres passées.

Elle va même devenir la spécialité de la « Factory » Magritte dont l'artiste est le seul membre.

Une de ses toiles les plus connues est *L'Empire des lumières*, une vue de ville la nuit surplombée d'un ciel illuminé par la lumière du jour. Entre 1949 et 1964, le Belge va en produire un nombre qui relève de l'univers de l'estampe. Seize versions à l'huile et sept à la gouache. « Il est poussé à satisfaire une demande après l'autre », justifie Sylvester qui ajoute : « Bien entendu, il ne peint pas souvent les répétitions avec beaucoup de plaisir ni de motivation. Mais les variantes oui, y compris certaines versions de *L'Empire des lumières*. Magritte en réalise beaucoup avec le sentiment qu'il va faire mieux que la dernière fois. » Et comme à toute chose malheur est bon, lorsque ces redites de la main même de l'artiste sont payées, il s'amuse à frauder le fisc en déclarant avec son esprit facétieux que cette source d'argent correspond à des droits de reproduction.

« Je vous écris à propos des roses. » En 1951, Iolas demande à Magritte de peindre des roses « car il y a ici une dame très importante qui a

commencé une revue très extraordinaire, elle aime les roses ». René avait déjà peint des roses dans *Rêverie de Monsieur James* en 1943 mais ce tableau n'avait pas été apprécié par le marchand. Il rétorque donc : « Les jugements que vous portez sur mes travaux dépendent-ils de leur pouvoir à décider un acheteur ? » Mais il se plie à la loi de la demande. « Il est inutile d'envoyer en Amérique des tableaux qui sont tous nouveaux. Il en faut quelques-uns car il y a une faible chance qu'ils trouvent acheteur. Ce qu'il faut surtout, ce sont des répliques de tableaux connus et digérés. » Connus et digérés... La formule a le mérite d'être, si ce n'est poétique, du moins explicite.

Magritte ne va plus produire beaucoup de ce qu'il pourrait appeler des « vrais tableaux ». Il fabrique pour le commerce et pour le standing de Georgette. Les quinze dernières années de la vie de l'artiste sont pour le moins prospères. A partir de 1951, pas une année sans que soit organisée quelque part dans le monde une exposition importante consacrée à ses œuvres.

L'entourage intellectuel de l'artiste n'est cependant pas dupe.

Marcel Duchamp, à qui il demande une introduction pour un catalogue, finit par lui envoyer

une simple phrase en forme de calembour à propos du marché de l'art : « Des Magritte en cher, en hausse, en noir et en couleur. » Le Belge est déçu. Il commente dans le même esprit que la « souris accouchée par la montagne du Champ ». En 1962, son ancien complice Marcel Mariën lui fait une farce à l'occasion d'une rétrospective organisée pour l'artiste à Knokke-Le-Zoute. Il envoie à une sélection de personnes la reproduction d'un billet de banque sur laquelle la tête du roi a été remplacée par celle de Magritte. Le billet est intitulé *Les Travaux forcés* et accompagné d'un texte abscons qui semble écrit par l'artiste lui-même dans lequel il est question de spéculation sur le marché de ses tableaux. André Breton félicite Magritte de cette bonne farce, ce qui ne fait que rendre le peintre plus furieux. Mariën quant à lui justifiera ce geste dans son autobiographie en 1983 : « Entre-temps la fortune longtemps rétive lui était tombée dessus. J'appris par les Scutenaire toutes sortes de comportements singuliers à quoi sa richesse soudaine le portait. Comme d'acheter une automobile de sport coûteuse et la revendre à moitié prix le lendemain. »

Le peintre de la pipe qui n'en était pas une, se sent mal à l'aise dans ses habits de personnage prospère. Il habite désormais une maison rue des Mimosas. Georgette l'a remplie de bibelots et autres meubles bourgeois qui assoient leur nouveau statut social.

Cela ne fait pas le bonheur de ce René qui avait déclaré : « Mon seul désir est de m'enrichir de nouvelles pensées exaltantes. » Son ancien complice de poésie surréaliste Scutenaire raconte : « Le succès lui a donné, à mon avis – je me trompe peut-être – un complexe de culpabilité, parce que Magritte était malheureux dans le fond d'avoir du succès. Magritte avait peint à ses débuts pour que ses œuvres changent le monde (...) et non pas pour qu'elles lui rapportent de l'argent. Il a dit : "J'ai fait assez de toiles pour faire tomber disons le trône de l'empereur de Chine et au lieu de ça, j'ai cinq cent mille francs en poche." Ça l'embêtait. Il était beaucoup moins agréable que quand il était pauvre, moins chaleureux, moins content de lui. »

En 1957, Magritte rencontre un avocat new-yorkais, Harry Torczyner, qui devient le complice épistolaire de ses dernières années. Il agit comme un espion outre-Atlantique, une sorte de conseiller juridique et un collectionneur assidu auprès de lui. Torczyner a publié

un recueil de leur correspondance, tout à fait ennuyeux[5]. Mis à part quelques jolis mots d'esprit, il n'y est question que d'argent, de frais, de ventes et de tracas avec son marchand Iolas.

La dernière missive envoyée depuis la rue des Mimosas est aussi lapidaire qu'efficace.

Il s'agit d'un télégramme de la Western Union expédié par Georgette à l'avocat. Elle a dicté : « René décédé. Georgette ».

Nous sommes le 15 août 1967, le jour de l'Assomption de la Vierge. C'est la première fois que Magritte, l'homme aux deux visages, s'en va vraiment avec une autre femme. Et ce jour-là, c'est définitif.

Notes

Préambule

1. Christian Boltanski, Catherine Grenier, *La Vie possible de Christian Boltanski*, Seuil, 2007.
2. *Qu'est-ce qu'un chef-d'œuvre ?*, Art et artistes, Gallimard, 2000.
3. *Les Carnets de Léonard de Vinci*, Gallimard, 1946.
4. Michel-Ange, *Correspondance*, Les Belles Lettres, 2011.
5. Degas, *Lettres*, Les Cahiers Rouges, Grasset, 1945.
6. Recopié par Marc Dachy au Fonds Doucet en vue de la biographie de Tristan Tzara en cours. Marc Dachy, *Dada & les dadaïsmes*, Gallimard, Folio Essais, 2011.

Dürer, l'homme qui savait se vendre

1. Donald Judd, *Ecrits 1963-1990*, Daniel Lelong éditeur, 1991.
2. « Quand les images prirent leur envol. Le rôle de la gravure dans la transmission des inventions picturales » *in* catalogue de l'exposition « De Van Eyck à Dürer », Lannoo, 2010.
3. Erwin Panofsky, *La vie et l'art d'Albrecht Dürer*, Hazan, 2004.
4. « Quand les images prirent leur envol. Le rôle de la gravure dans la transmission des inventions picturales », article cité.
5. Abrecht Dürer, *Journal de voyage aux Pays-Bas*, Les éditions de l'Amateur, 2009.
6. Dürer, *Obras maestras de la Albertina*, Museo Nacional del Prado, 2005.

Cranach, l'homme qui peignait plus vite que son ombre

1. *Le Monde* du 30 août 2005.
2. *L'Univers de Lucas Cranach*, catalogue de l'exposition, Bozar, Bruxelles, 2010.
Et aussi :
– *Mapping Markets for Paintings in Europe, 1450-1750*, Brepols, 2006.
– Sophie Cassagnes, *D'art et d'argent. Les artistes et leurs clients dans l'Europe du Nord (XIVᵉ-XVᵉ siècles)*, PUR, 2001.

Le Greco, marchand du temple

1. *Le Point* du 12 septembre. Interview par l'auteur.
2. *Takashi Murakami*, Fondation Cartier pour l'art contemporain, Actes Sud, 2002.
3. Elie Faure, *Histoire de l'art*, Denoël, 1987.
4. *El Greco, Domenikos Theotokopoulos, 1900*, Bozar books, 2010.
5. Maurice Barrès, *Greco ou le secret de Tolède*, Editions Complexe, 1988.
6. *El Greco's Studio*, Crete University Presseraklion, 2007. (Xavier Bray était, lors de la rédaction de ce texte, conservateur à la National Gallery de Londres.) Nicos Hadjinicolaou, *El Greco y su taller*, Seacex, 2007.
7. Xavier Bray, *El Greco*, National Gallery, Yale University Press, 2004.

Titien, sous la pluie d'or de Danaé

1. Cité dans *Le Grand Monde d'Andy Warhol*, RMN, 2009.
2. Andy Warhol, *Journal*, édition établie par Pat Hackett, Grasset, 1990.
3. *Titien Tintoret Véronèse, Rivalités à Venise*, Musée du Louvre, 2009.
4. Francis Hashell, *Mécènes et peintres. L'art et la société au temps du baroque italien*, Gallimard, 1991.
5. Giorgio Vasari, Benvenuto Cellini, *Vies d'artistes*, Folio, Gallimard, 2002.

6. Michelangelo di Lodovico Buonarroti Simoni dit, en français, Michel-Ange. Par ailleurs Vasari parle de lui-même à la troisième personne.
7. *Titien, Le pouvoir en face*, Skira, Musée du Luxembourg, 2006.
8. Francis Hashell, *op. cit.*
9. *Titien Tintoret Véronèse, Rivalités à Venise, op. cit.*
10. *Idem.*
11. *Id.*
12. *Mapping Markets for Paintings in Europe, 1450-1750, op. cit.*
13. *Titien Tintoret Véronèse, Rivalités à Venise, op. cit.*
14. Edouard Pommier, *Comment l'art devient l'Art dans l'Italie de la Renaissance*, Gallimard, 2007.

Rubens, diplomate, homme d'affaires et finalement peintre

1. Judith Benhamou-Huet, *Warhol TV*, catalogue de l'exposition de la Maison Rouge, 2009.
2. Delacroix, *Journal, 1822-1863*, Plon, 1996.
3. Rubens, *Correspondance*, tomes 1 et 2, Editions du Sandre, 2006.
4. John M. Montias, *Le Marché de l'art aux Pays-Bas*, Flammarion, 1996.
5. *Rubens*, Palais des Beaux-Arts de Lille, RMN, 2004.
6. Svetlana Alpers, *Les Vexations de l'art. Velasquez et les autres*, NRF essais, Gallimard, 2008.

Rembrandt, golden boy de l'âge d'or

1. Interview partiellement retranscrite dans *Warhol TV*, *op. cit.*
2. Svetlana Alpers, *L'Atelier de Rembrandt. La liberté, la peinture et l'argent*, NRF essais, Gallimard, 1991.
3. « Rembrandt and His Pupils. Telling the Difference ».
4. *Le Marché de l'art aux Pays-Bas*, *op. cit.*

Canaletto, le stratège de l'export

1. Gallimard, 1991.
2. Ces deux tableaux étaient montrés dans le cadre de l'exposition en 2010 à la National Gallery de Londres, « Venise : Canaletto et ses rivaux ». Catalogue : National Gallery (Londres), Fonds Mercator.
3. William George Constable, *Canaletto*, Oxford, Clarendon Press, 1962.

Chardin, l'homme qui aimait à se répéter

1. Cité in *Art business, Le marché de l'art ou l'art du marché*, Assouline, 2001.
2. Marcel Proust, « Chardin et Rembrandt », 1895, publié pour la première fois dans *Le Figaro Littéraire*, 1954. In *Contre Sainte-Beuve*, 1971, p. 374-375.

Pour le reste :

– *Chardin (1679-1779)*, catalogue de l'exposition au Grand-Palais, Musées Nationaux, 1979.

– *Chardin*, catalogue de l'exposition des Galeries nationales du Grand-Palais, RMN, 1999.

Gustave Courbet, le roi de l'art business

1. *Le Point* du 7 avril 2010. Interview par l'auteur.
2. Bertrand Tillier, « Courbet, un utopiste à l'épreuve de la politique » in *Gustave Courbet*, RMN.
3. Pierre Georgel, *Courbet. Le Poème de la nature*, Découvertes, Gallimard.
4. Anne Martin-Fugier, *La Vie d'artiste au XIX^e siècle*, Audibert, 2007.
5. *Courbet artiste et promoteur de son œuvre*, sous la direction de Jörg Zutter, Flammarion, 1999.

Claude Monet, ou jamais d'impressionnisme dans les affaires

1. Entretien avec l'auteur, mars 2010.
2. Pierre Assouline, *Grâces lui soient rendues. Paul Durand-Ruel, le marchand des impressionnistes*, Folio, Gallimard, 2004.
3. Daniel Wildenstein, *Claude Monet*, biographie et catalogue raisonné, La Bibliothèque des Arts, Lausanne-Paris, tome 1, 1974, tomes 2 et 3, 1979, tome 4, 1985, tome 5, 1991.
4. Catalogue Artcurial, Paris, Hôtel Dassault, 13 décembre 2006.
5. Lionello Venturi, *Les Archives de l'impressionnisme*, édition américaine de Burt Franklin, New York, 1968.

6. *Hommage à Claude Monet*, catalogue de l'exposition du Grand-Palais, RMN, 1980.

Vincent Van Gogh, ou le succès par le malheur

1. *Le Musée imaginaire de Vasarely*, Duculot, 1978.
2. *Qu'est-ce qu'un chef-d'œuvre ?*, op. cit.
3. *Vincent Van Gogh, Entre terre et ciel, les paysages*, Kunstmuseum, Bâle, 2009.
4. Vincent Van Gogh, *Les Lettres*, Actes Sud, 2009.
5. Wouter Van der Veen et Peter Knapp, *Vincent Van Gogh, A Auvers*, Ed. du Chêne, 2009.
6. Ambroise Vollard, *Souvenirs d'un marchand de tableaux*, Albin Michel, 2005.

Picasso : le vrai-monnayeur

1. Bernard Marcadé, *Marcel Duchamp, Grandes Biographies*, Flammarion, 2007.
2. *Paintings and Sculpture 1961-1963*, The Andy Warhol catalogue raisonné, Phaidon, 2002.
3. Pierre Daix, *Dictionnaire Picasso*, Bouquins, Robert Laffont, 1995.
4. Olivier Widmaier Picasso, *Picasso, portraits de famille*, Ramsay, 2002.
5. Heinz Berggruen, *J'étais mon meilleur client. Souvenirs d'un marchand d'art*, L'Arche, 1997.
6. Roland Penrose l'orthographie cependant : *Mañach*. Penrose, *Picasso*, Champs, Flammarion, 1996.

7. Clovis Sagot est une sorte de marchand-usurier. Wilhelm Uhde est un critique d'art, galeriste et collectionneur d'origine allemande.
8. Pierre Assouline, *L'homme de l'art. D.H. Kahnweiler. 1884-1979*, Balland, 1987.
9. *Making Modernism. Picasso and the Creation of the Market for Twentieth-Century Art*, University of California Press, 1995.
10. Certaines dates étant contradictoires quant à l'activité du marchand d'art Paul Rosenberg, en dernier ressort il a été tenu compte de celles évoquées dans le livre d'Anne Sinclair, *21 rue La Boétie*, Grasset, 2012.
11. *Picasso. Sa première exposition muséale de 1932*, Prestel, 2010.

Magritte, un copieur invétéré... de lui-même

1. *Magritte*, Actes Sud, 2009.
2. David Sylvester, Sarah Whitfield, *René Magritte*, catalogue raisonné, Flammarion, 1992.
3. *Ceci n'est pas une pipe : sur Magritte*, Editions Fata Morgana, 1973.
4. *Magritte, la période vache*, Ludion, Musée de Marseille, 1992.
5. *L'Ami Magritte : correspondance et souvenirs*, Flammarion, 1993.

Tous mes remerciements vont à Jean-Paul Enthoven enthousiasmé dès le premier instant par l'idée de ce livre mais encore aux personnes qui d'une manière ou d'une autre m'ont aidée lors de sa réalisation :

Sophie Aurand, Emmanuel Bérard, Marc Blondeau, Virginie Bogaty, Antoine Bouillot, Florence de Botton, Xavier Bray, Etienne Bréton, Alejandro Carosso, Marc Dachy, Flavie Durand-Ruel, Dominique de Font-Réaulx, Olivier Gabet, Franck Giraud, Charly Herscovici, Timothy Hunt, Nicolas Iljine, Eléonore Malingue, Deborah Marrow, Sandra Marinopoulos, George Matthiopoulos, Petros Petropoulos, Jérôme Poggi, Nicolas Schwed, Guido Voss, Gaspard Yurkievich.

TABLE

Préambule .. 9

Dürer, *l'homme qui savait se vendre* 17
Cranach, *l'homme qui peignait plus vite
 que son ombre* 31
Le Greco, *marchand du temple* 46
Titien, *sous la pluie d'or de Danaé* 65
Rubens, *diplomate, homme d'affaires et
 finalement peintre* 84
Rembrandt, *golden boy de l'âge d'or* 100
Canaletto, *le stratège de l'export* 115
Chardin, *l'homme qui aimait à se répéter* .. 131
Gustave Courbet, *le roi de l'art business* ... 141
Claude Monet, *ou jamais
 d'impressionnisme dans les affaires* 153
Vincent Van Gogh, *ou le succès par le
 malheur* ... 169

Picasso, *le vrai-monnayeur* 180
Magritte, *un copieur invétéré... de
 lui-même* 199

Notes ... 225
Remerciements 233

Mise en pages PCA
44400 Rezé

Cet ouvrage a été imprimé
par CPI Firmin Didot
Mesnil-sur-l'Estrée
pour le compte des Editions Grasset
en juin 2012

Première édition, dépôt légal : avril 2012
Nouveau tirage, dépôt légal : juin 2012
N° d'édition : 17279 – N° d'impression : 113277
Imprimé en France

Cet ouvrage a été imprimé
par CPI Firmin Didot
Mesnil-sur-l'Estrée
pour le compte des Editions Grasset
en juin 2012

Première édition, dépôt légal : avril 2012
Nouveau tirage, dépôt légal : juin 2012
N° d'édition : 17279 – N° d'impression : 113277
Imprimé en France